玉寒画集

杜玉寒　著

人民美术出版社

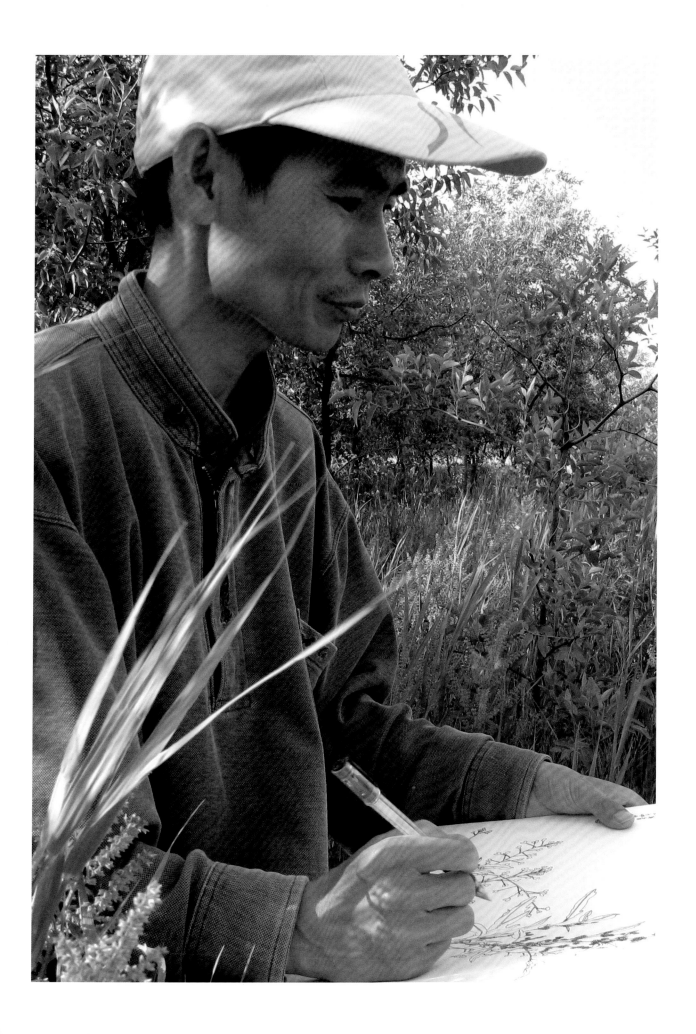

漫谈杜玉寒画虫

邹蓟正

玉寒于草虫用功最勤，画得最独到，但他不只擅长画虫，花鸟、山水、人物也都画得相当好，并且在漫画、速写方面也能表现得饶有趣味，线描写生作品更是卓然超群。

昆虫的世界很精彩。小小生灵，千奇百怪，各展风姿，煞是招人爱。艺术与生活同步，生活中被人喜欢的昆虫，在艺术上多会有所反映。在中国绘画里，草虫成为一个专项。先人早在一千多年前，对草虫就有精湛的描绘。我国现存最早的草虫精品，见之于五代西蜀画家黄筌的《写生珍禽图》，令人惊叹！其后，历代不乏画虫高手。及至近世，近代画家齐白石先生又把草虫画推向新高。无论种类之多，造型之精准，气韵之生动，皆为前人不及。不过这些年来，专攻草虫的似乎少了。草虫在画中常为点缀之笔，因其形体微小，一般不作主体。如全局画得好，草虫马虎一些也能应付过去。可要真正出彩，令人拍案叫绝，则太吃功夫了，非长期对物观察写生研究和反复笔墨操练不行。这种付出狂者不屑，浮者不肯，粗者不能。玉寒正是看准了这个空当，全力攻取，乃有大成。

"千姿百态"一般是夸张，但以之来形容玉寒画虫，却嫌不足。在他而立之年，天津人民美术出版发行了他的两本艺术院校教学参考书，其中《昆虫百态白描写生集》，便收有各类草虫姿态1200多种。加上近日由人民美术出版社出版发行的《杜玉寒写生画谱》，此书一套三卷，含花卉草虫、藤蔓和蔬果等门类。写生内容之全，数量之多，并且皆以双钩线描形式一气呵成。其中《百虫百态卷》，收入草虫约40余类，2600余式。

这么多，怎么来的呢？从1998年至2008年，他用十年之功从事草虫写生。其间，或奔走于林莽，或穿行于田间，或匍匐于草丛荒野，断砖碎石，寻寻觅觅，屋角墙根，屏息谛听。在其家乡，凡是能找到虫的地方，几乎被他踏遍。他终日与虫豸厮混，时而注目观察，时而把笔细描。以虫为媒，玉寒还常与京城玩虫专家交流，从而发现人工育虫与野虫异趣，前者以形色漂亮取胜，后者以迅捷灵活见长。取二者之优融之，则兼具雍容优雅与天然野性，更富美感。他痴情投入，心追手摹，物我相融，人虫相契，其万千虫兵踊跃胸中，呼之既出。熟于心而娴于手，画起来自是左右逢源，涉笔成趣。

隐于大自然的小精灵们，自有其鲜为人知的细事。画家敏锐的眼窥出个中奥秘，付之丹青，化作引人遐想的意境。兹举数例以验之。

两只蛐蛐，狭路相逢，摆开决斗驾式。

一对天牛会于断枝梢头，长角交触。是不是谈情说爱呀？

蝉鸣高枝，岂料螳螂寻踪而上。

一只小鸟，缩颈弓背，单足而立，默对秋虫，若有所思。

上述，皆是将角色定格一瞬，造成悬念。画里有戏，可以引发想象，推演情节。一、二例，是表现生活情趣，三例则是一种人生感悟，四例便有几分禅意了。

世俗观念，有些物类是不宜做画材。比如喜与粪土为伍的蜣螂，风雅的画家避之犹恐不及。其实，此虫倒是自然界出色的清洁工，功不可没！大约有感于待遇不公吧，玉寒常爱画它。在一幅《双清图》中，他画两只蜣螂正在推滚粪球，并以"人间第一清"誉之。这看出了画家的情怀，于谐趣中见悲悯。而这悲悯恐怕也不是对虫的吧？

在玉寒的画里，草虫往往不仅是一种点缀，而成为了主角。托物寄情，或以言志，但又不是概念图解，而有巧妙机趣，散发出自然生命气息。这样的画，予人的感受，当不止于愉心悦目，总能引起一些生活的联想，或折射出某种人心世相。较之单纯的状物摹景，这是不是要胜出一筹？

细看玉寒画的虫，会发现不少独特新奇的样式，或为白石老人笔下未见者。此亦足证造化之不可穷尽，巨匠的杰作永远令人倾倒，但不意味着终结，而是启引后人，继续前行。艺术探索永无止境。

玉寒是个有心人。为画画，他吃得起苦，但不是一味埋头苦画。他会时时跳出来，将绘画置于生活中探求消息。近不惑之年的他，已显强劲实力，但相对于漫长的艺术之旅，还只是前半段。我相信，好戏还在后头。热心的朋友可能也在推测其前景。不过未来之事谁能预料得准？且让我们拭目以待。

图

版

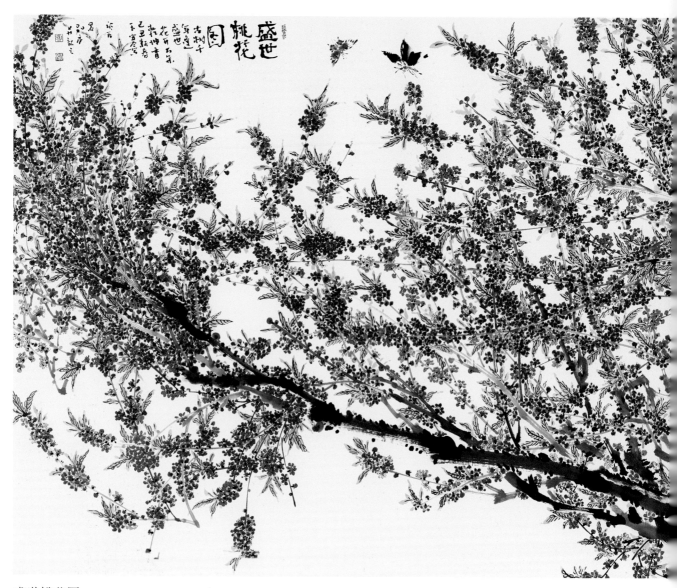

盛世桃花图　　145cm×365cm　　2010 年

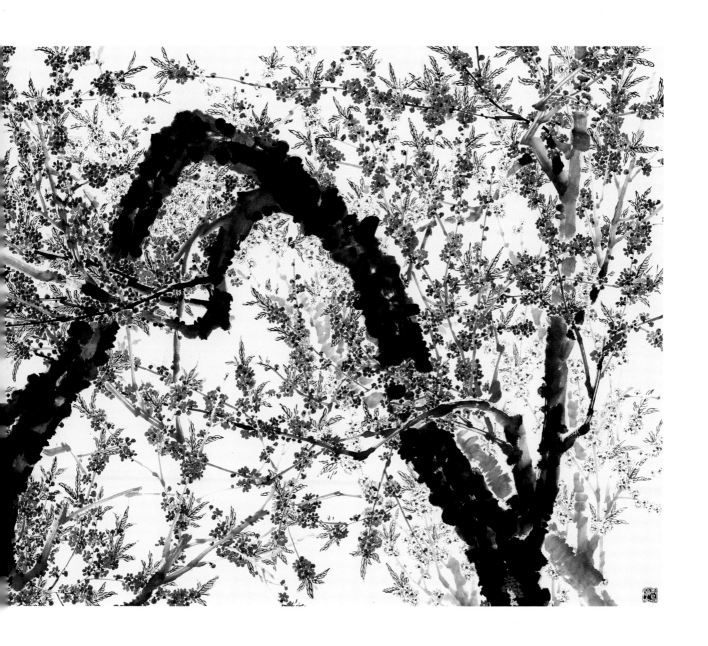

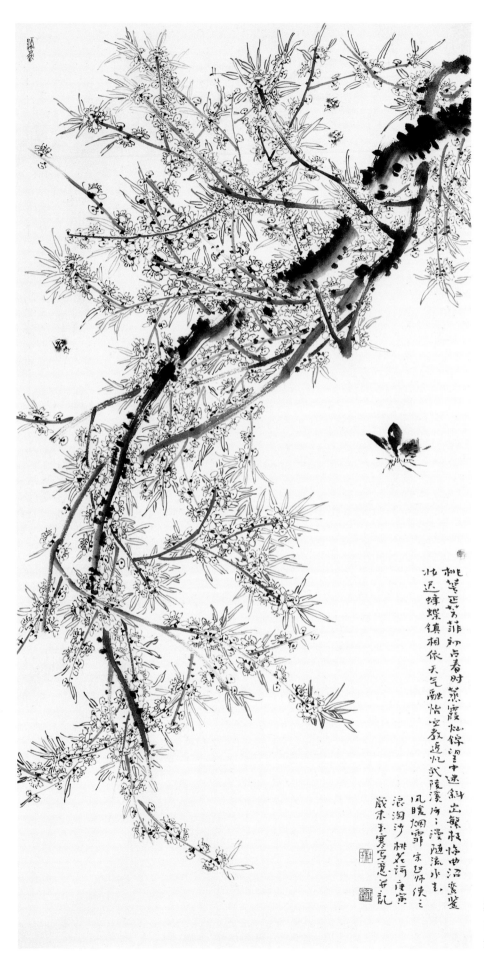

桃華正芳菲初占春时蒸霞灿锦望中迷斜出簌枝惊世沼鸳鸯北还蜂蝶镇相依天气融怡教进忆武陵溪畔：漫随流水去凡暖烟霏宗观怀侠之浪淘沙桃花词庚寅岁宗玉寒写意并记

舞春
136cm × 68cm
2010 年

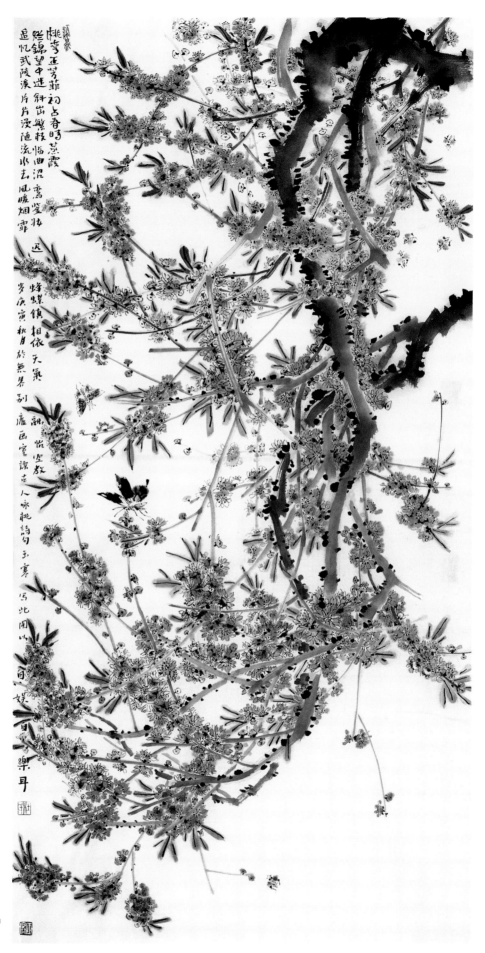

闹春

136cm × 68cm

2010 年

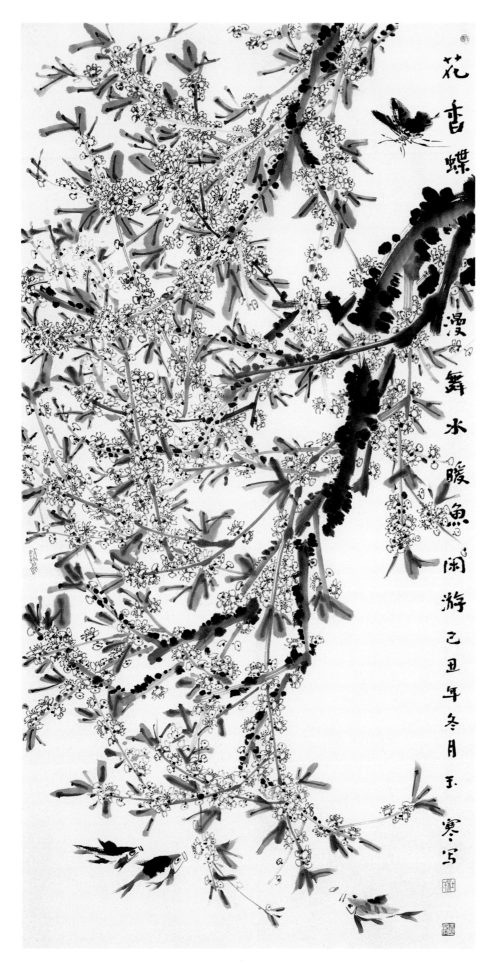

花香蝶漫舞 水暖鱼闲游 己丑年冬月玉寒写

蝶舞鱼闲游
136cm × 68cm
2009 年

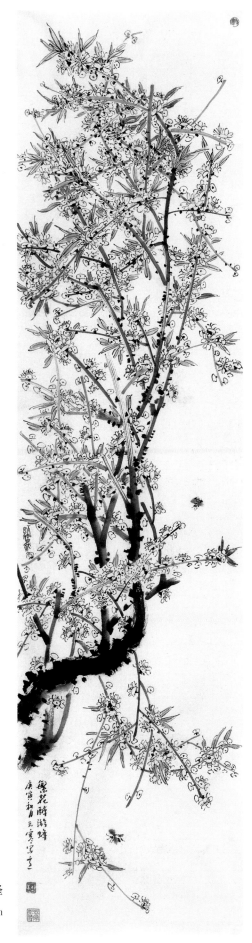

繁华醉游蜂

136cm × 34cm

2010 年

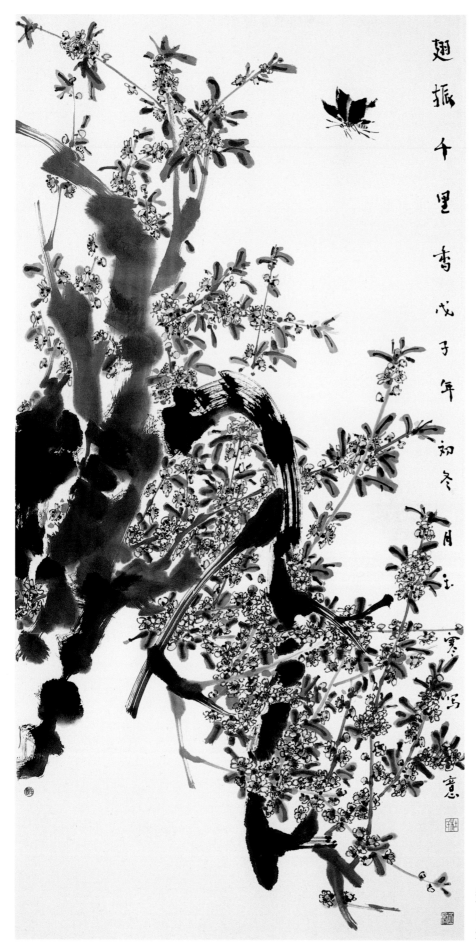

翅振千里香戊子年初冬月於寒舍寫之意

翅振千里香
136cm × 68cm
2008 年

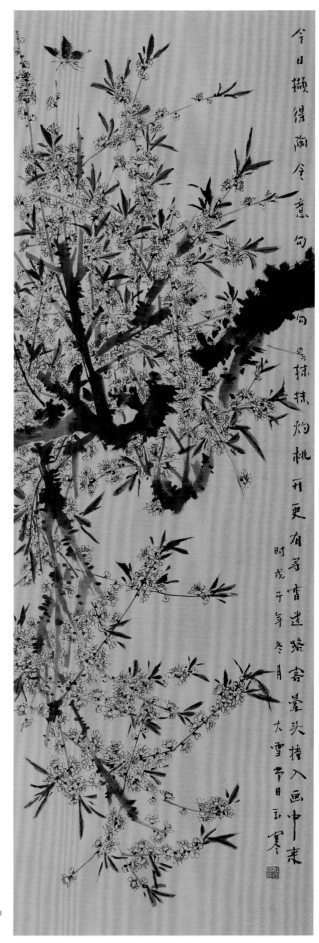

醉春图
180cm × 60cm
2008 年

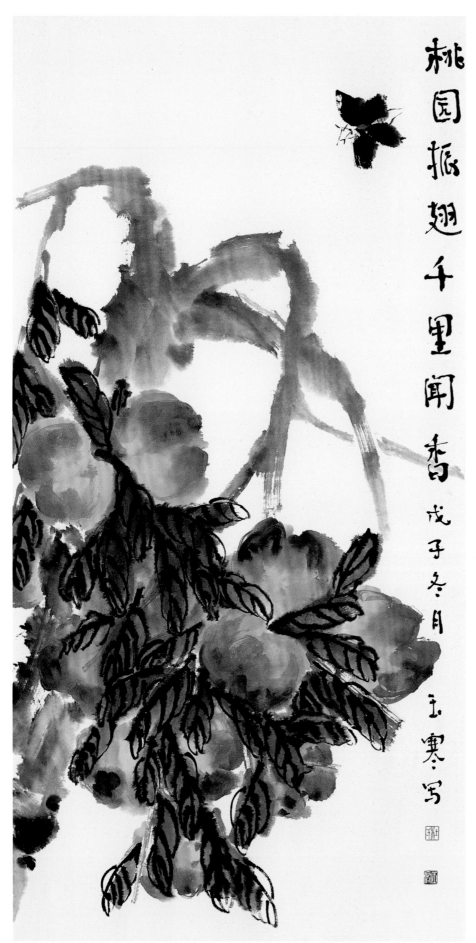

桃园振翅千里闻香　戊子冬月　玉寒写

千里闻香

136cm × 68cm

2008 年

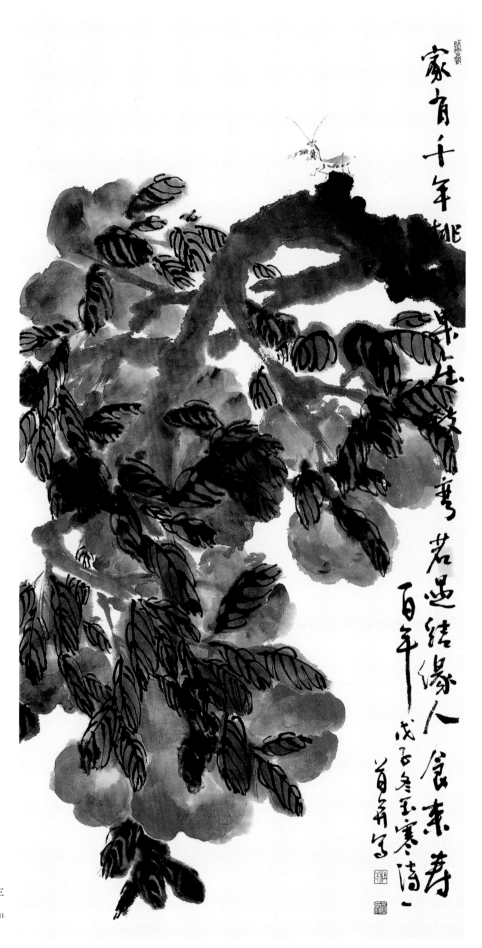

家育千年桃

結緣人食来寿

百年戊子冬玉寒清一

苗寿写

食来寿百年

136cm × 68cm

2008 年

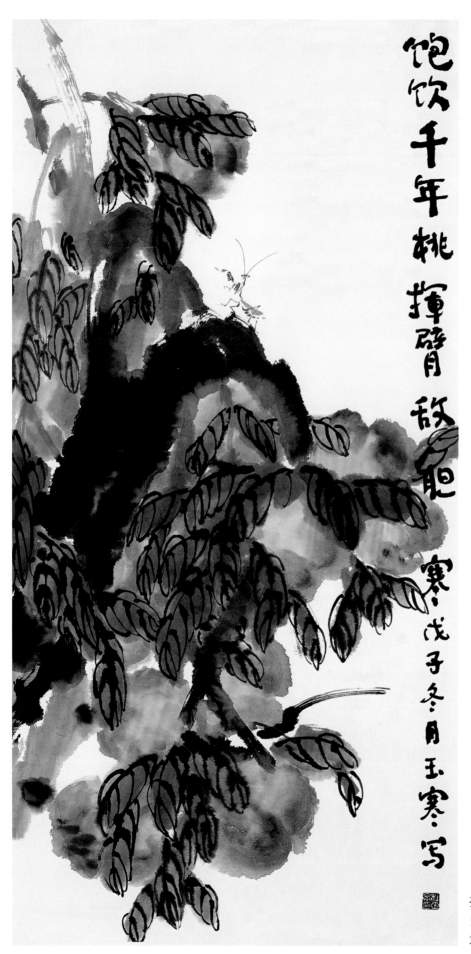

饱饮千年桃 挥臂敌胆寒

戊子冬月玉寒 写

挥臂敌胆寒

136cm × 68cm

2008 年

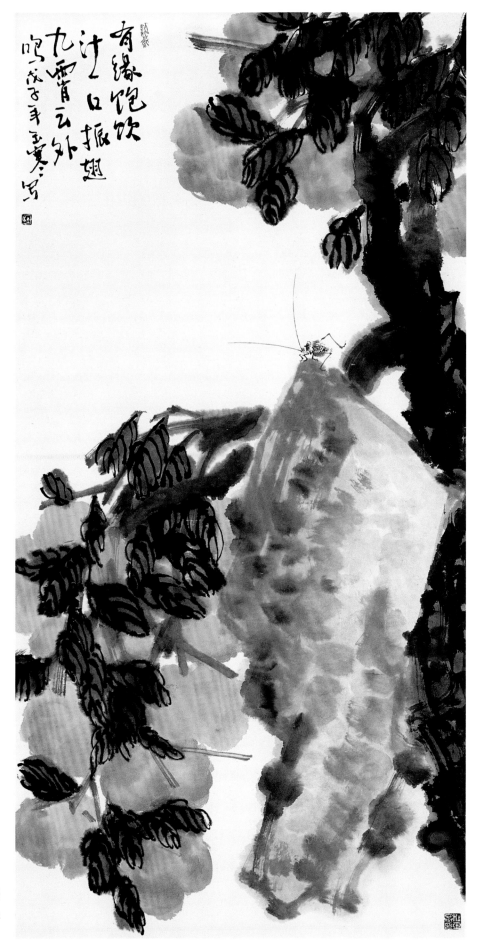

有缘饱饮
汁口振翅
九霄云外
鸣

九霄云外鸣
136cm×68cm
2008 年

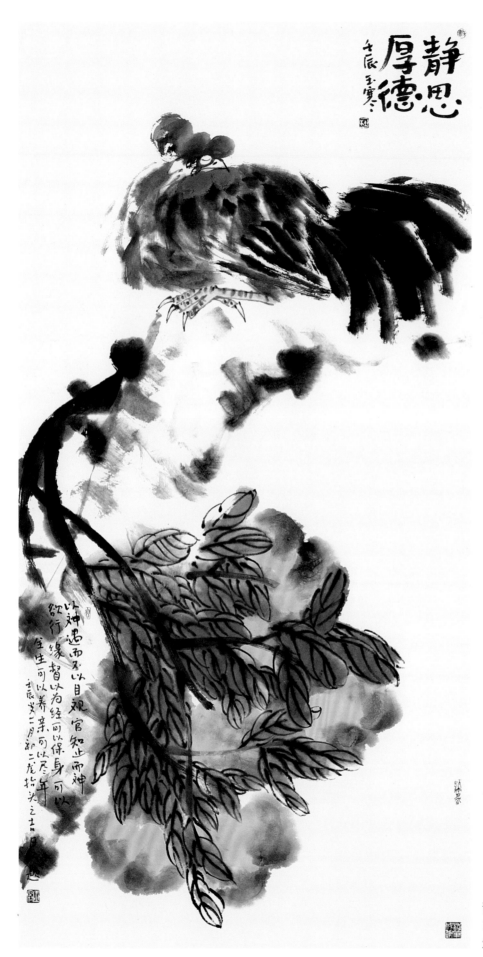

静思厚德
136cm×68cm
2012 年

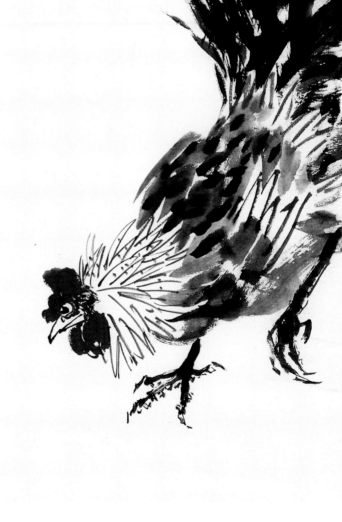

知遇悟缘

天下有一人知己可以又恨又独人也物亦有之人与人结缘在于知遇人与动物结缘在于爱护人与植物结缘在于顺其自然生长规律辛卯春玉寒写

知遇悟缘
136cm×68cm
2011 年

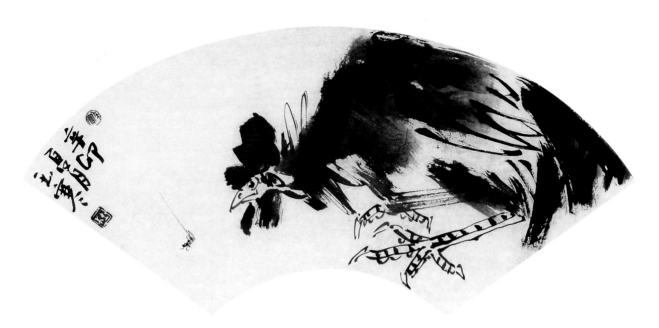

君忙到何时　27cm×58cm　2011 年

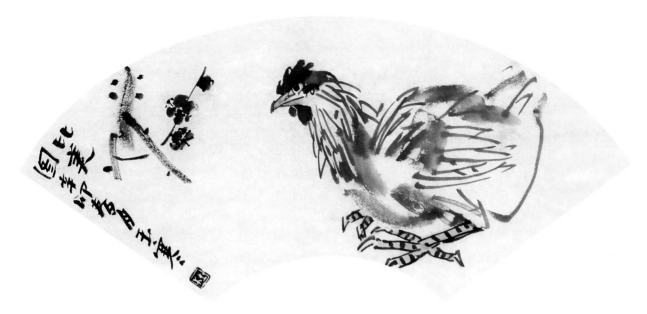

比美图　27cm×58cm　2011 年

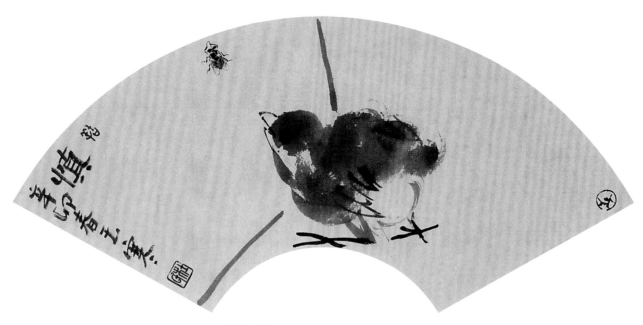

小鸡故事之一　15cm×30cm　2011 年

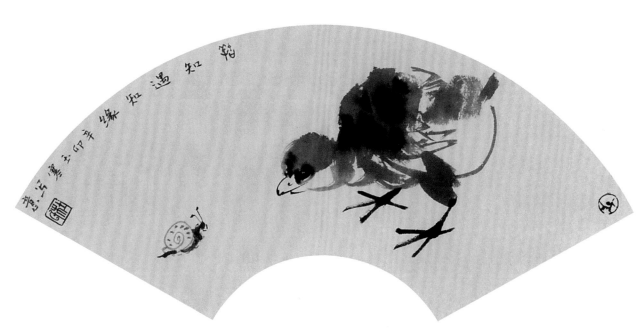

小鸡故事之二　15cm×30cm　2011 年

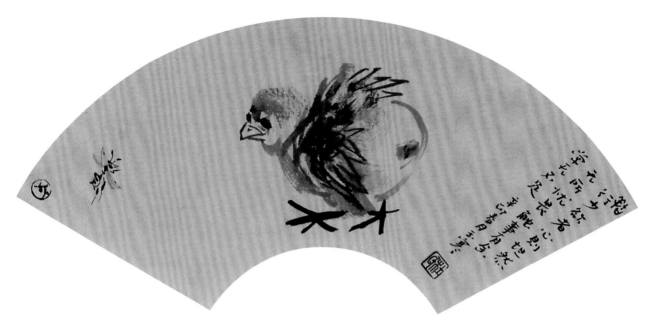

小鸡故事之三　15cm×30cm　2011 年

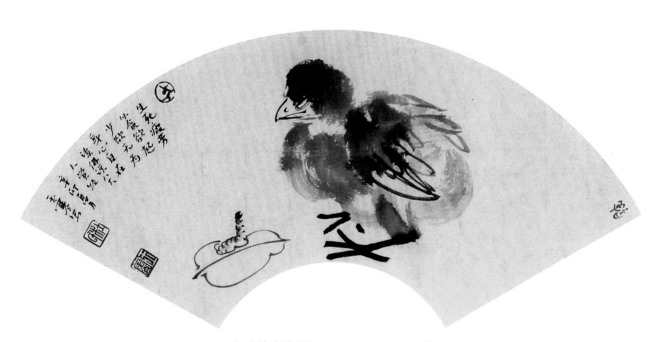

小鸡故事之四　15cm×30cm　2011 年

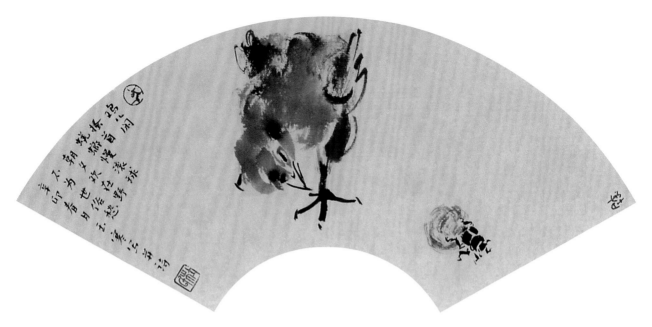

小鸡故事之五　　15cm×30cm　　2011 年

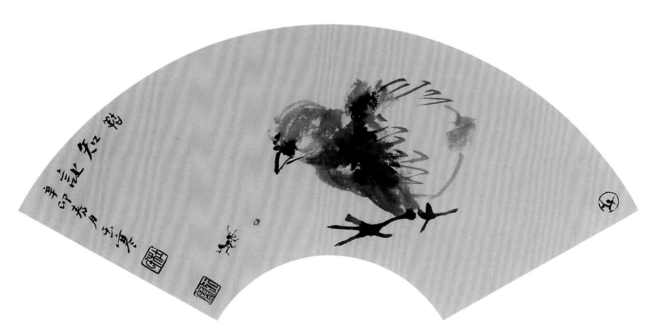

小鸡故事之六　　15cm×30cm　　2011 年

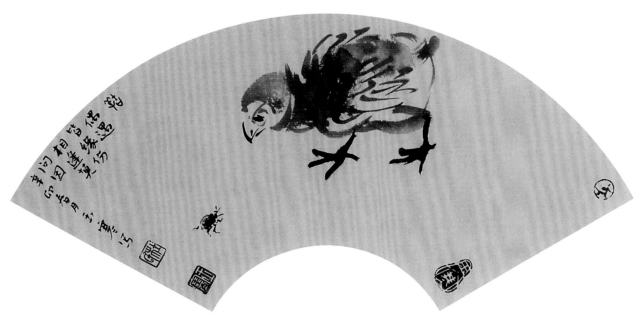

小鸡故事之七　15cm×30cm　2011 年

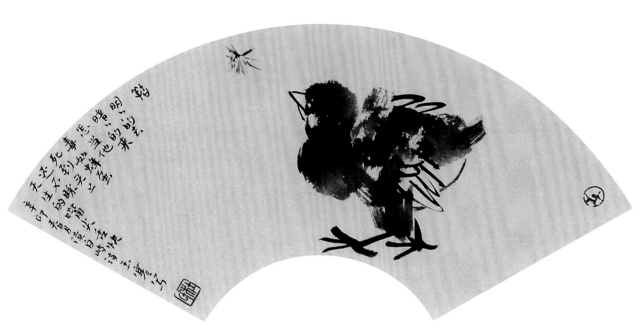

小鸡故事之八　15cm×30cm　2011 年

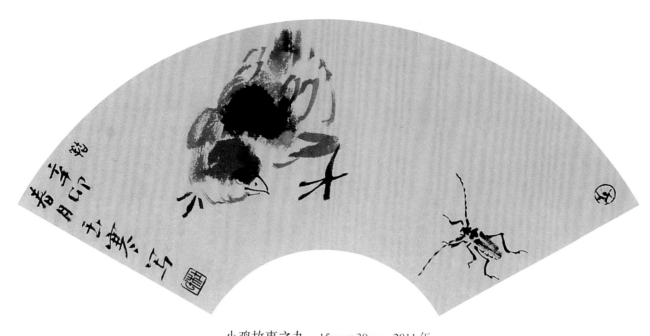

小鸡故事之九　15cm×30cm　2011 年

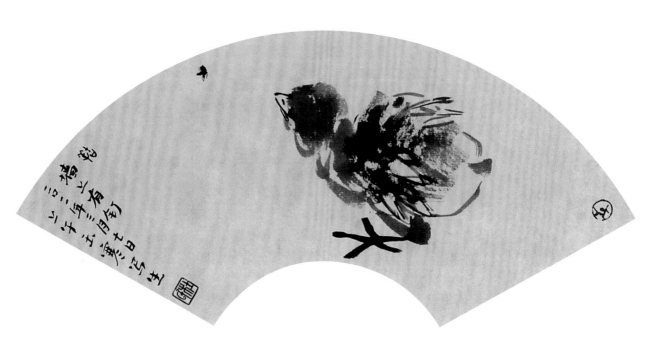

小鸡故事之十　15cm×30cm　2011 年

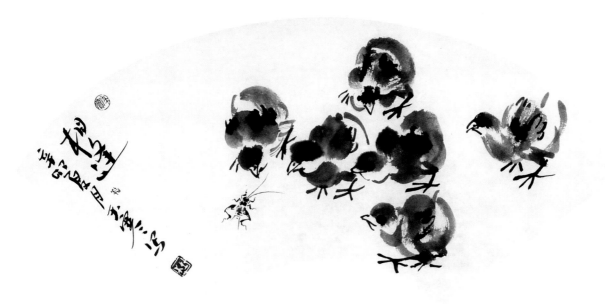

相逢　27cm×58cm　2011 年

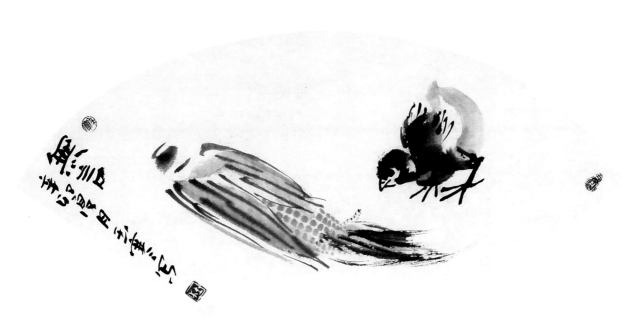

无言　27cm×58cm　2011 年

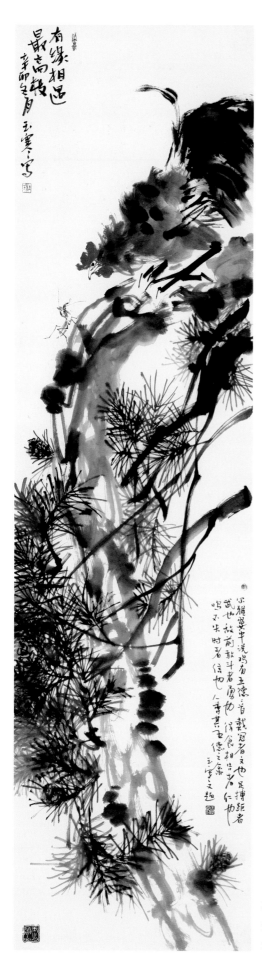

有缘相遇最高枝

200cm×53cm

2011 年

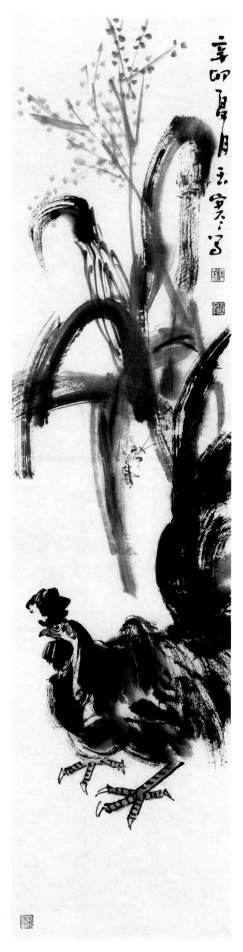

倾听

136cm × 34cm

2011 年

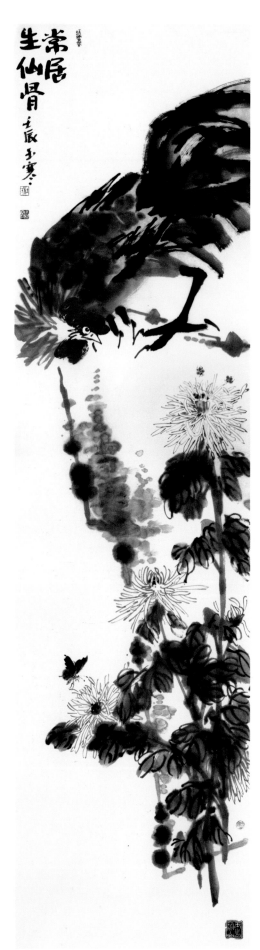

常居生仙骨
200cm×53cm
2012 年

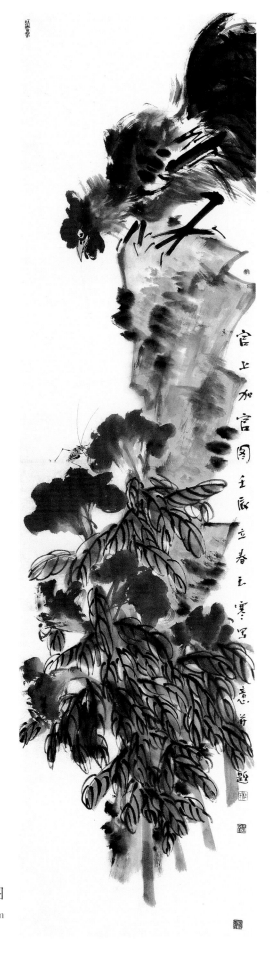

官上加官图

200cm × 53cm

2012 年

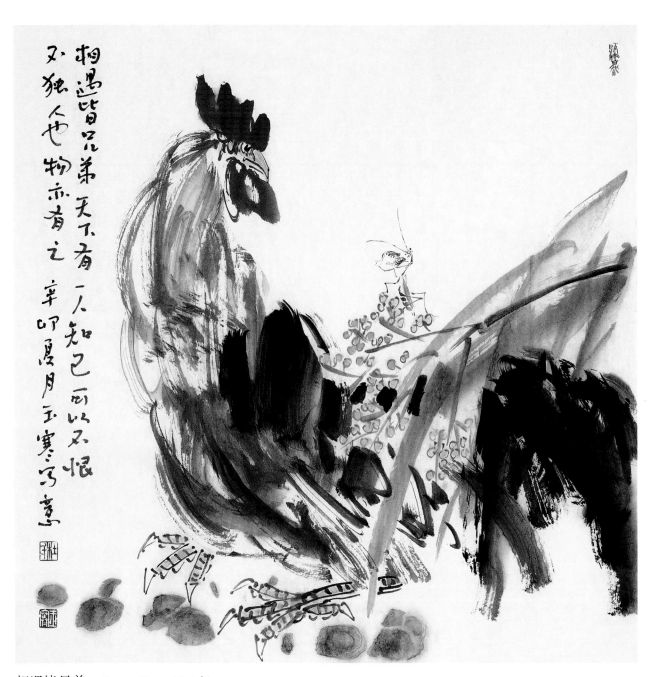

相遇皆兄弟　68cm×68cm　2011 年

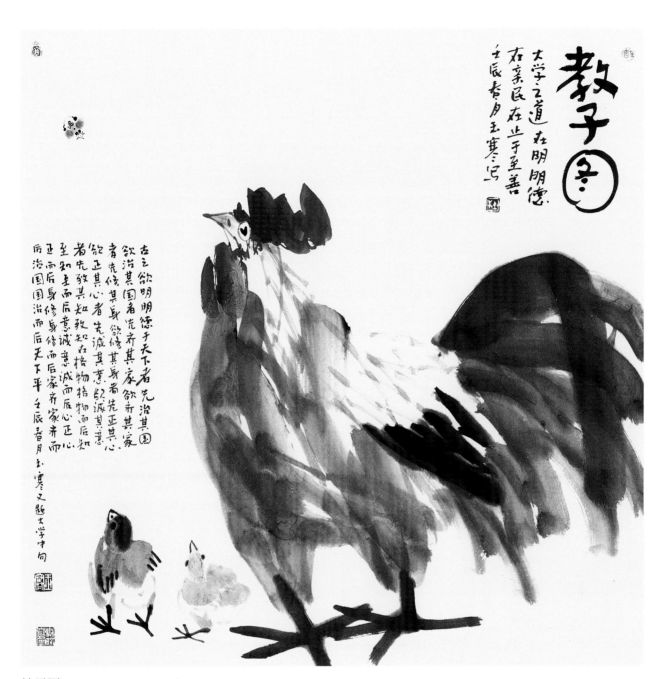

教子图　68cm×68cm　2012年

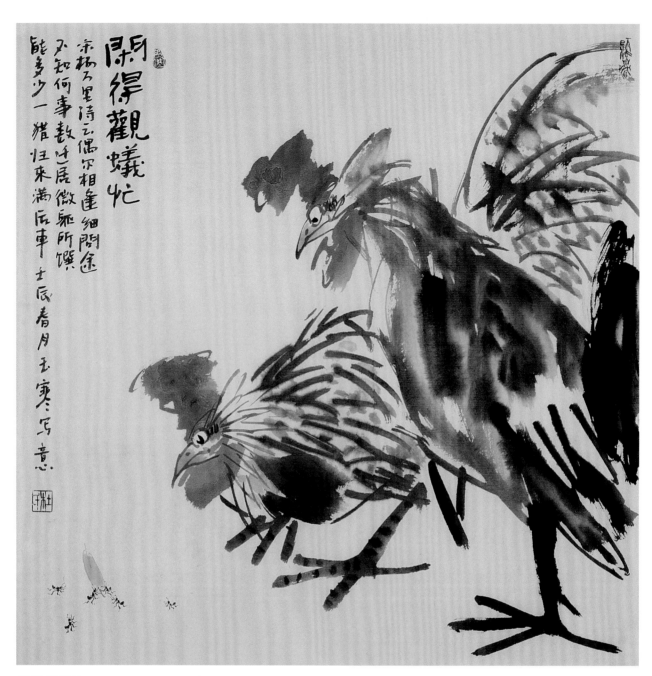

闲得观蚁忙　65cm×65cm　2012 年

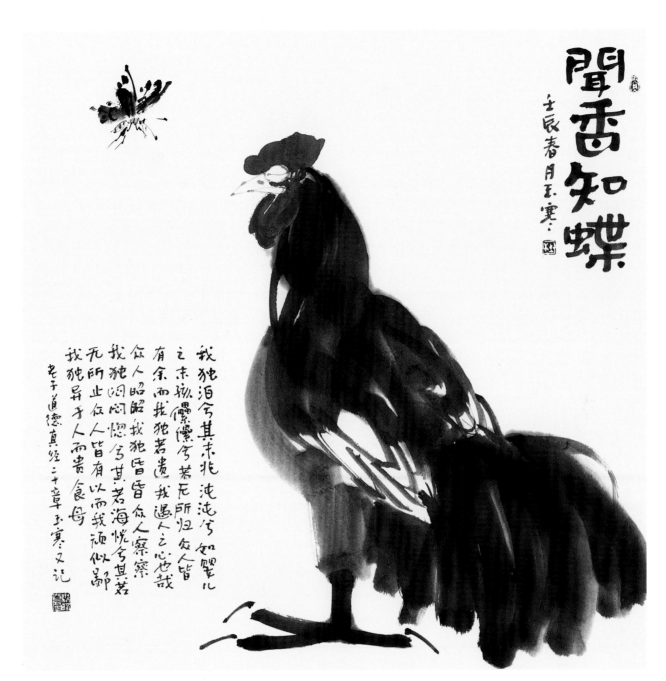

闻香知蝶　68cm×68cm　2012 年

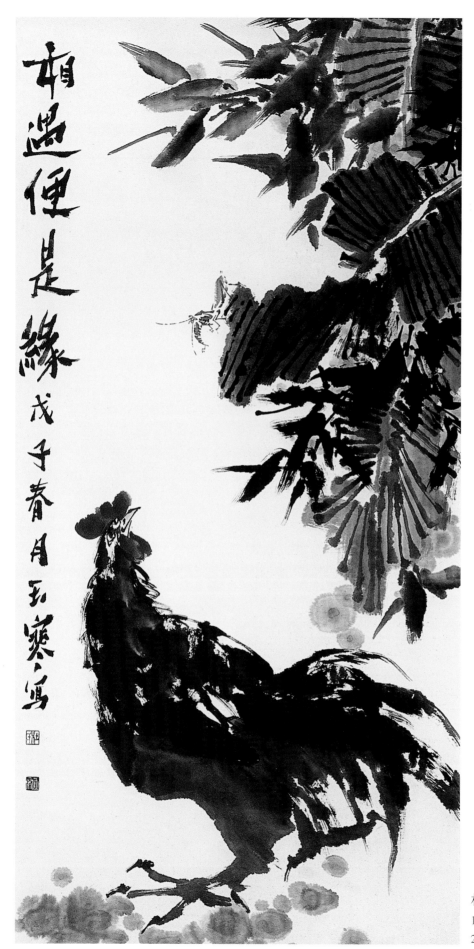

相遇便是缘
136cm × 68cm
2008 年

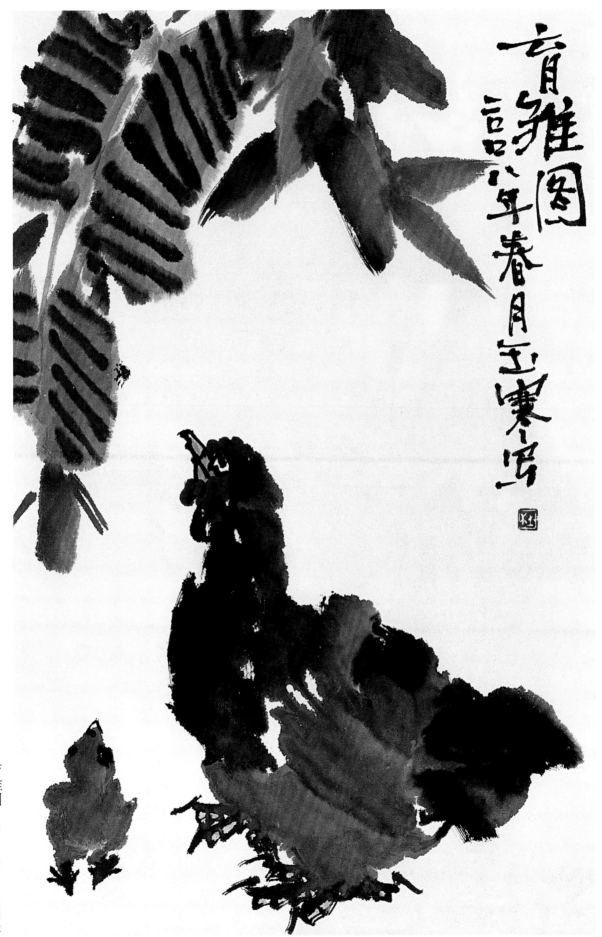

育雏图

68cm×45cm 2008年

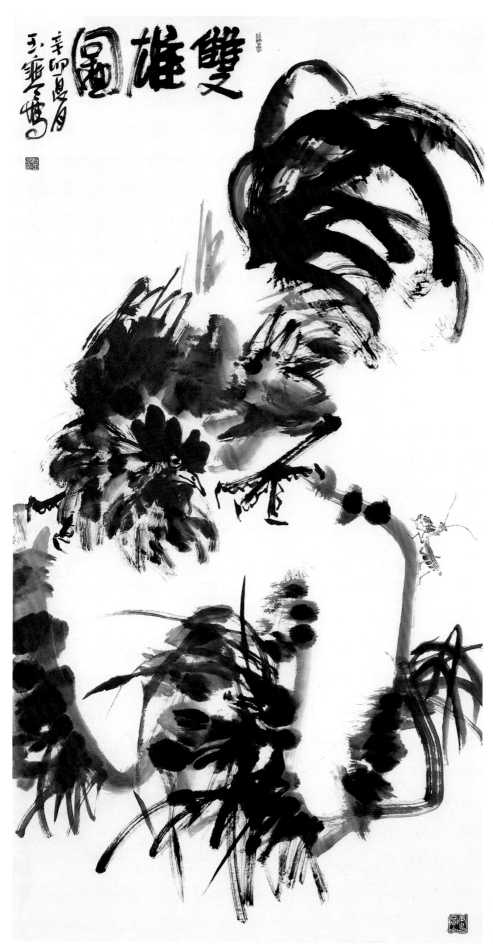

双雄图
180cm×97cm
2011 年

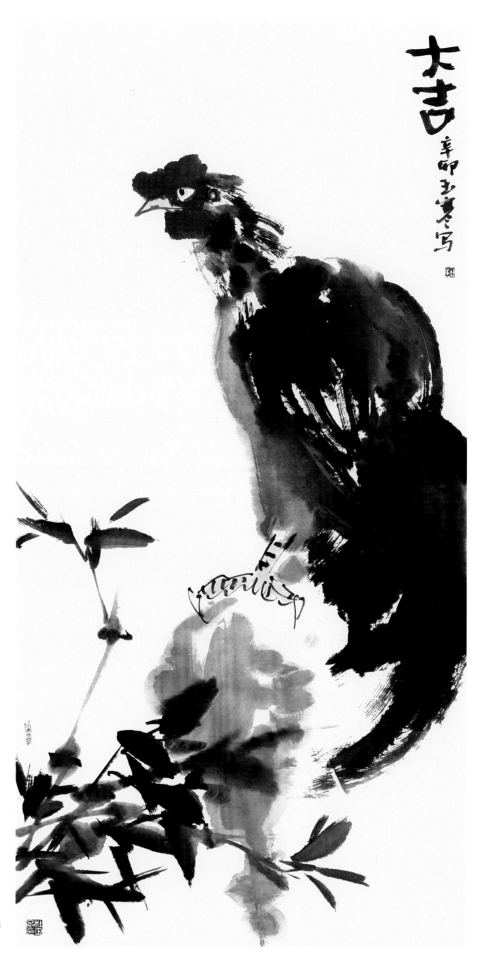

大吉
136cm × 68cm
2011 年

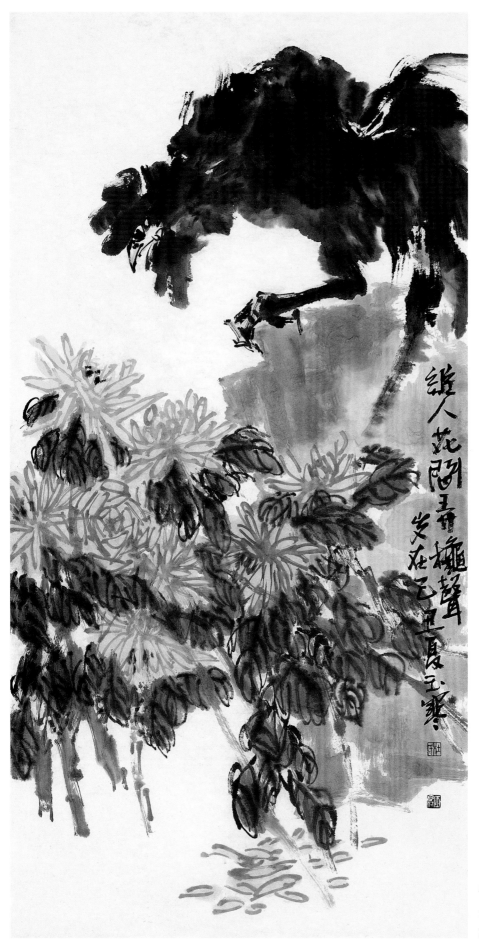

谁人花间弄秋声
136cm × 68cm
2009 年

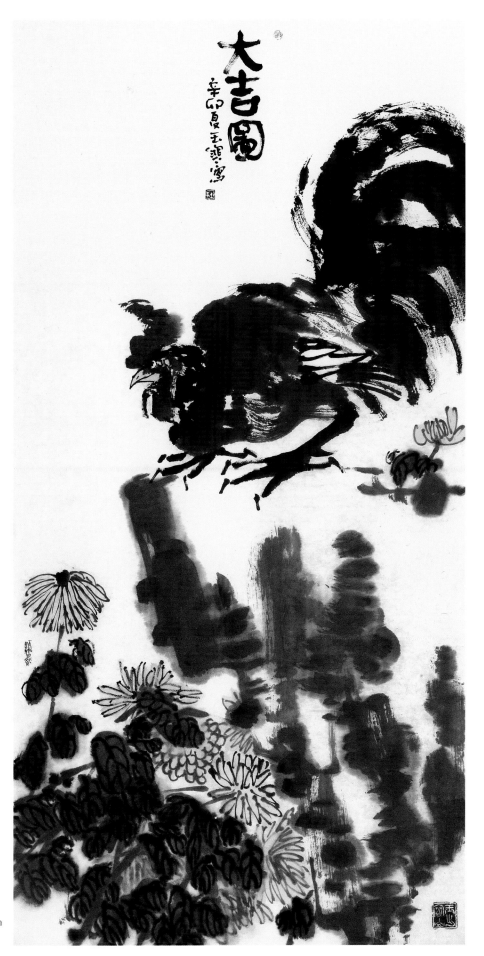

大吉图
136cm × 68cm
2011 年

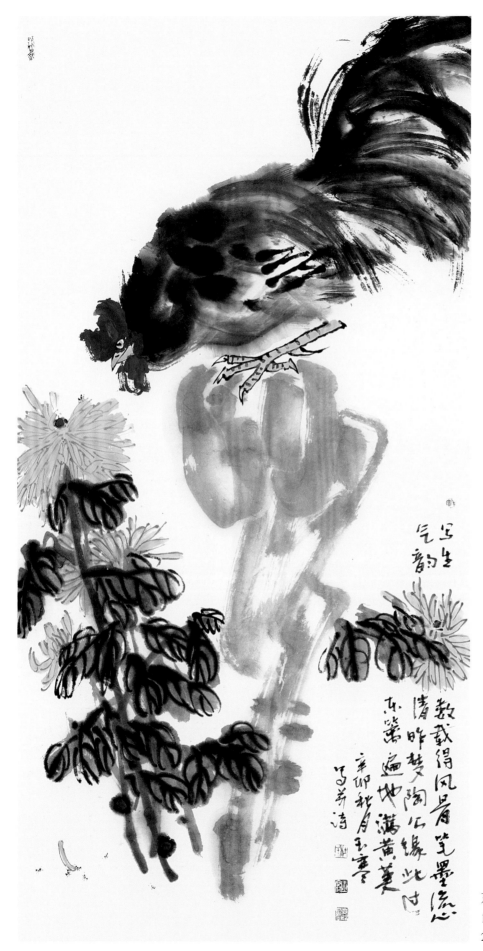

东篱满黄英
136cm × 68cm
2011 年

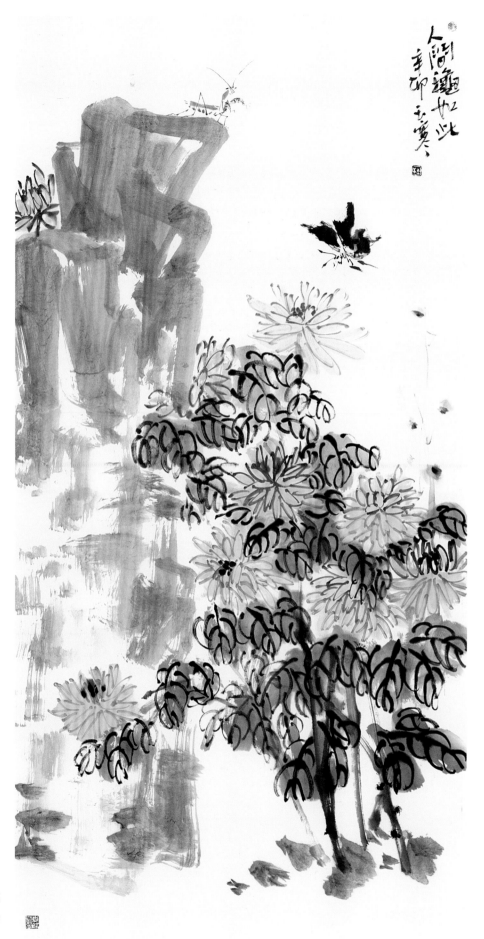

人间秋如此

136cm × 68cm

2011 年

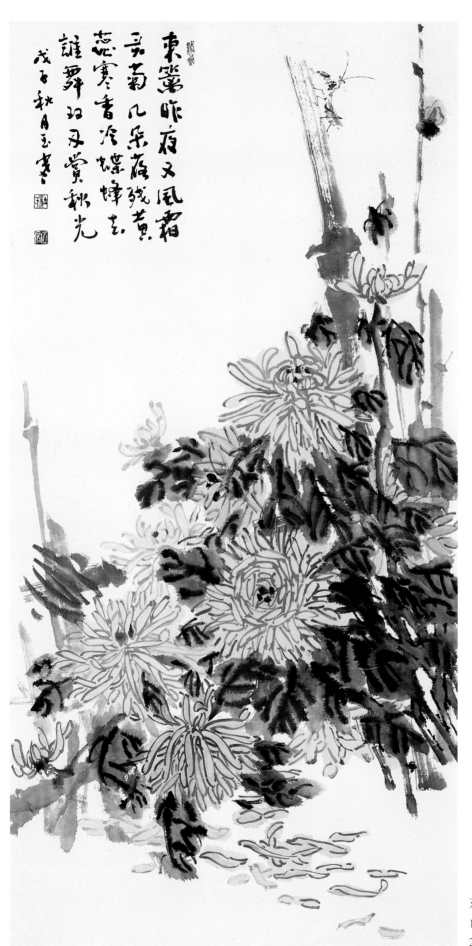

東籬昨夜又風霜
黃菊几朵庅殘黃
蕊寒香冷蝶愁去
誰舞姍姍賞秋光
戊子秋月玉塞

东篱秋景
136cm × 68cm
2008 年

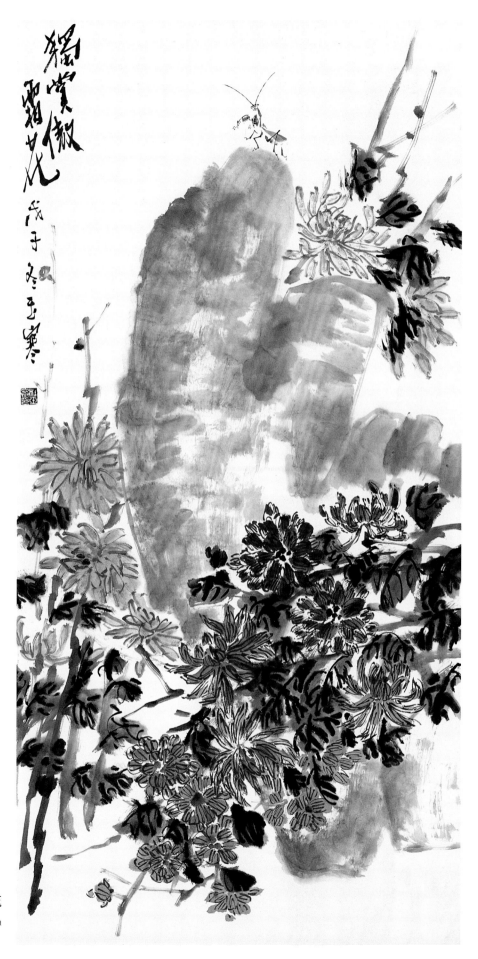

独赏傲霜花

136cm × 68cm

2008 年

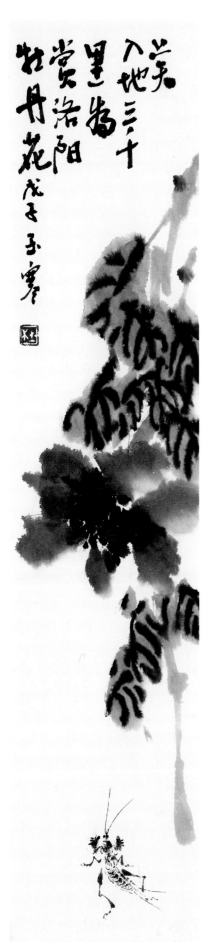

为赏洛阳牡丹花

60cm × 15cm

2008 年

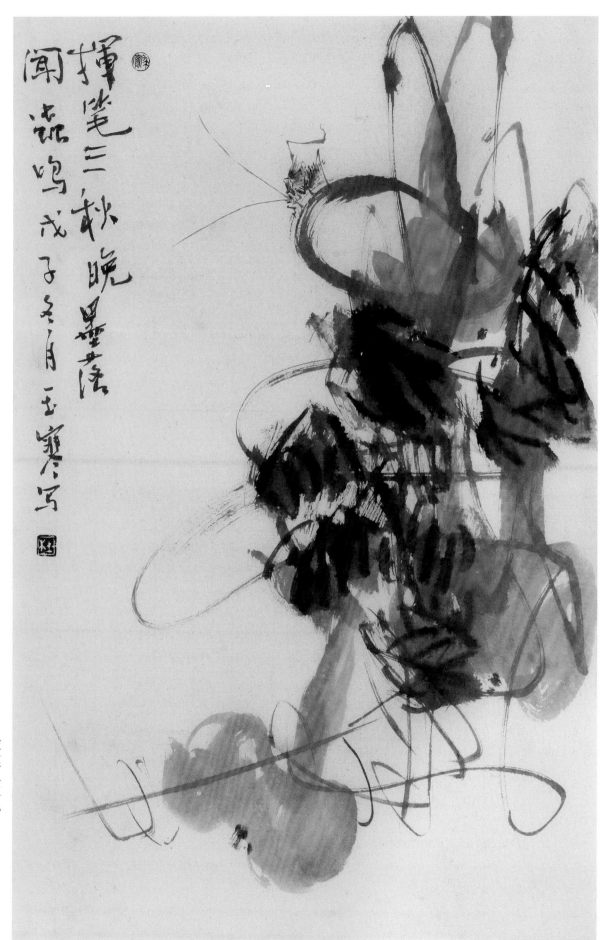

挥笔三秋晚

68cm×45cm　　2008年

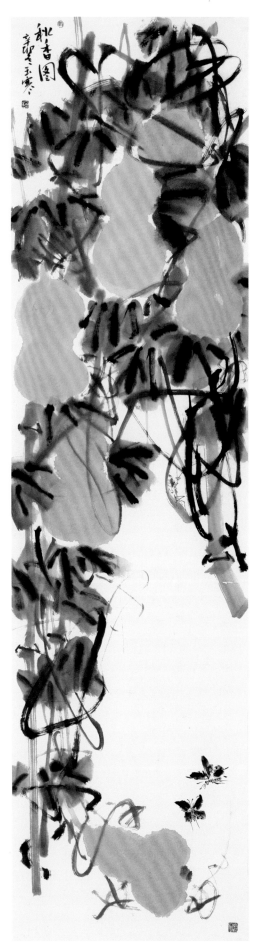

秋香图

200cm × 53cm

2011 年

44

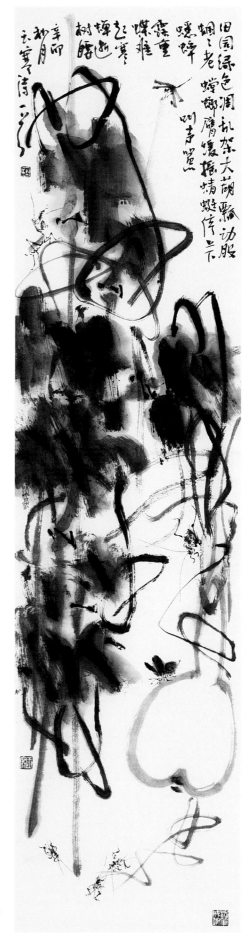

田园赏秋

136cm × 34cm

2011 年

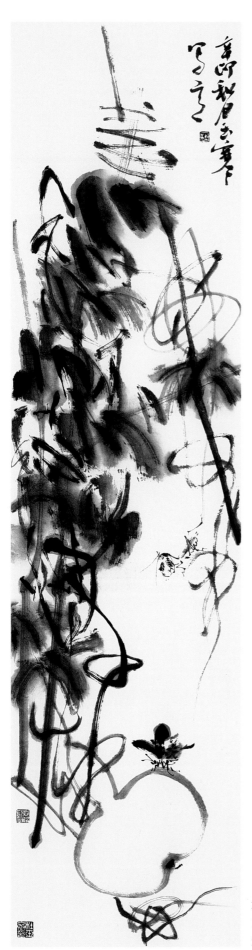

邀友赏秋香

136cm×34cm

2011 年

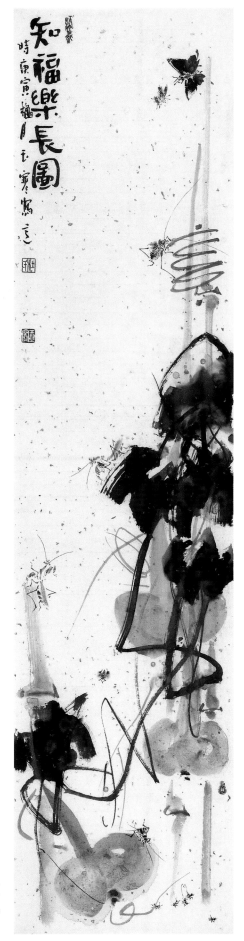

知福乐长图

136cm × 34cm

2010 年

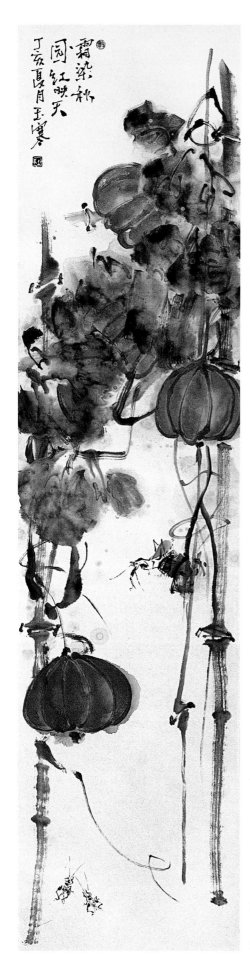

霜染秋园

136cm × 34cm

2007 年

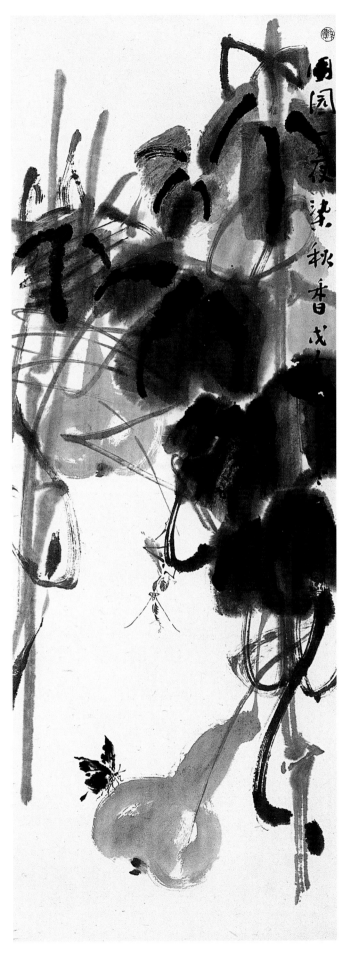

田园一夜染秋香

102cm × 34cm

2008 年

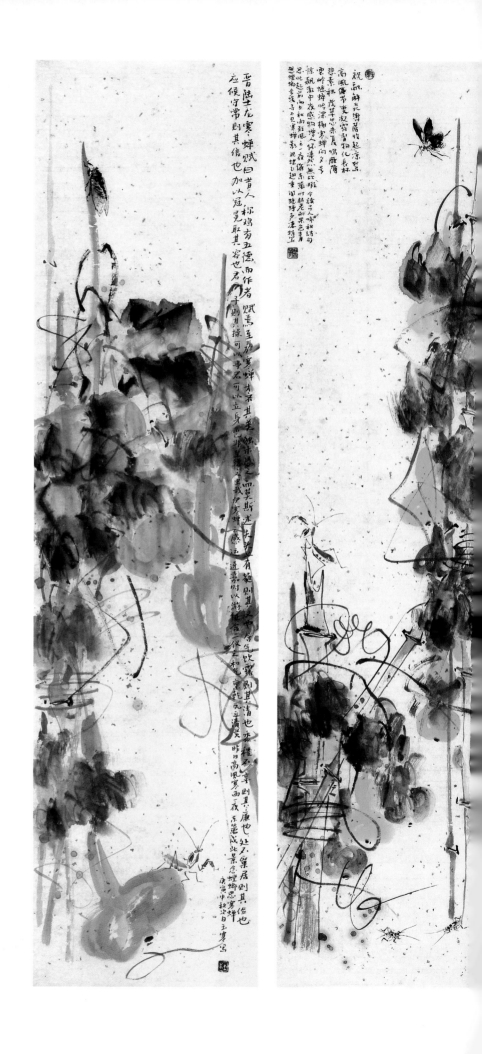

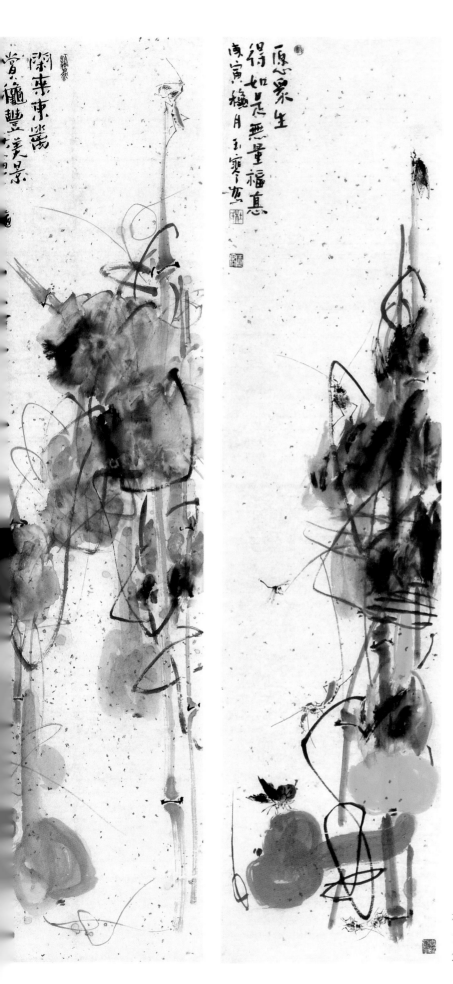

福缘众生（四条屏）

136cm × 34cm × 4

2010 年

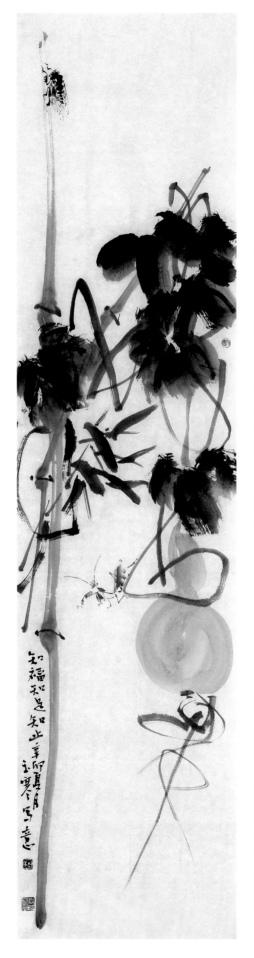

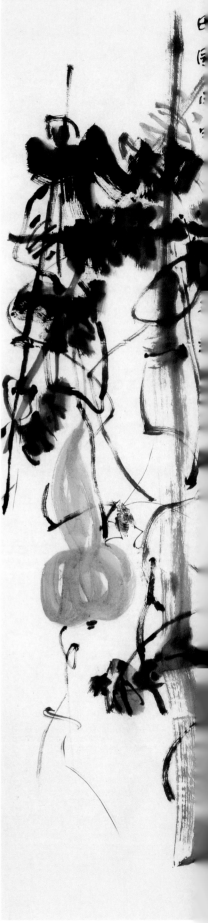

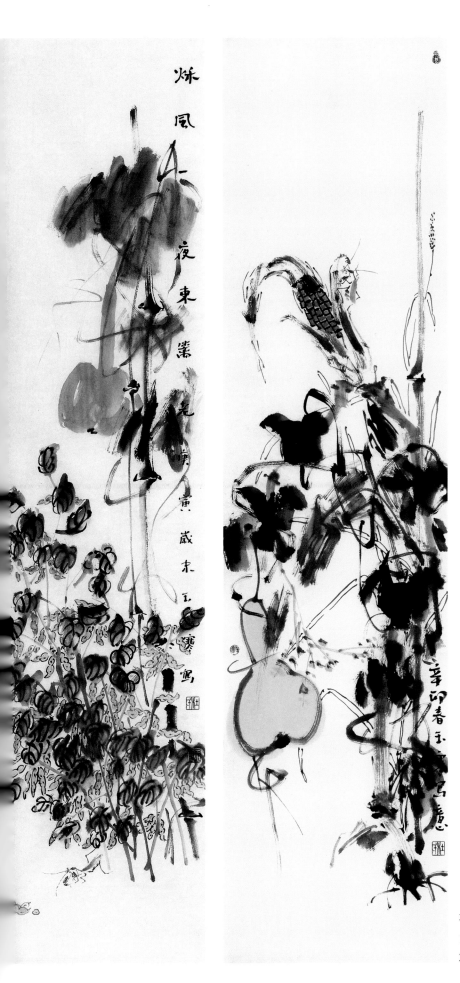

福满田园（四条屏）

136cm×34cm×4

2011 年

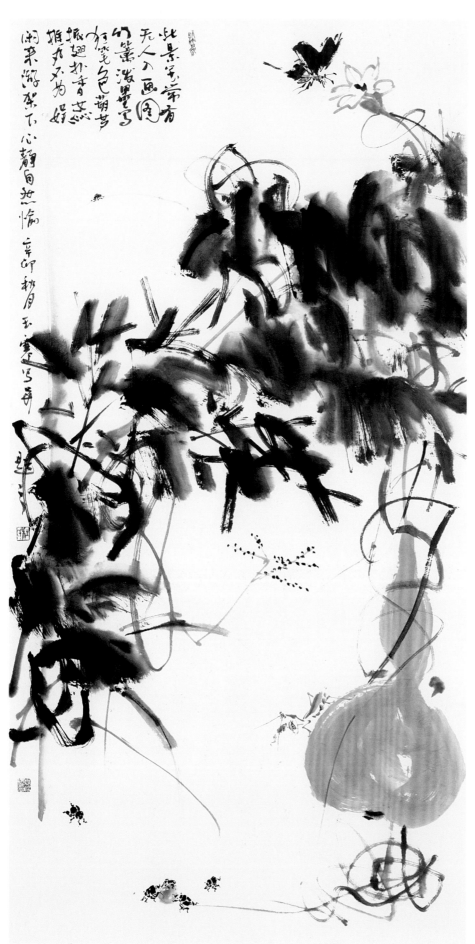

闲游在野

136cm × 68cm

2011 年

54

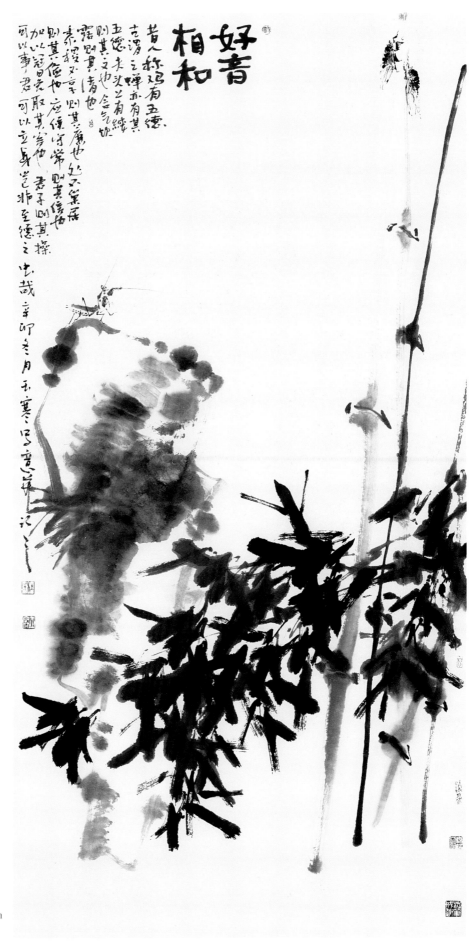

好音相和
136cm × 68cm
2011 年

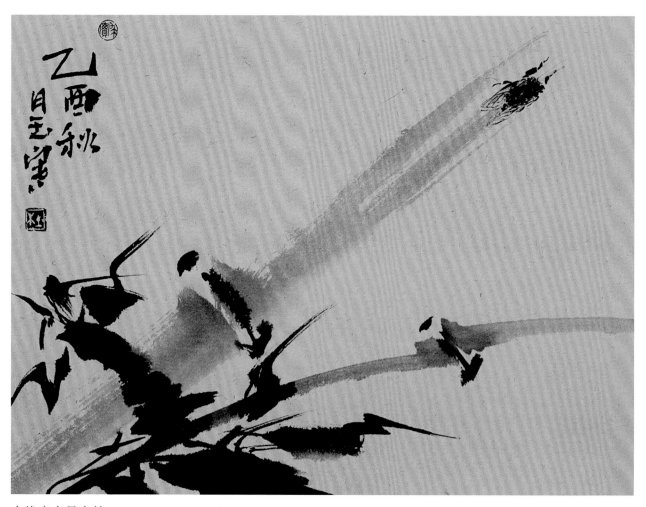

有缘身在最高枝　34cm×45cm　2005 年

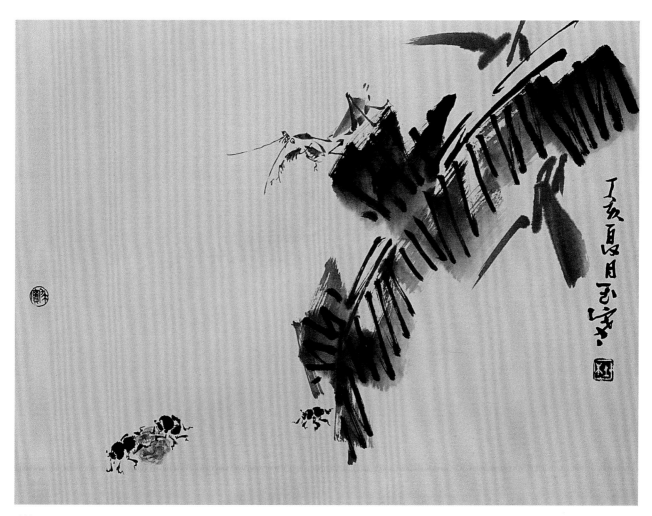

野趣　34cm×45cm　2007 年

知音双配图

知音双配图 丙戌冬月玉宁写

知音双配图
68cm×45cm 2006年

二〇〇八年二月二十五日玉堂一挥

香远溢清

68cm×45cm 2008年

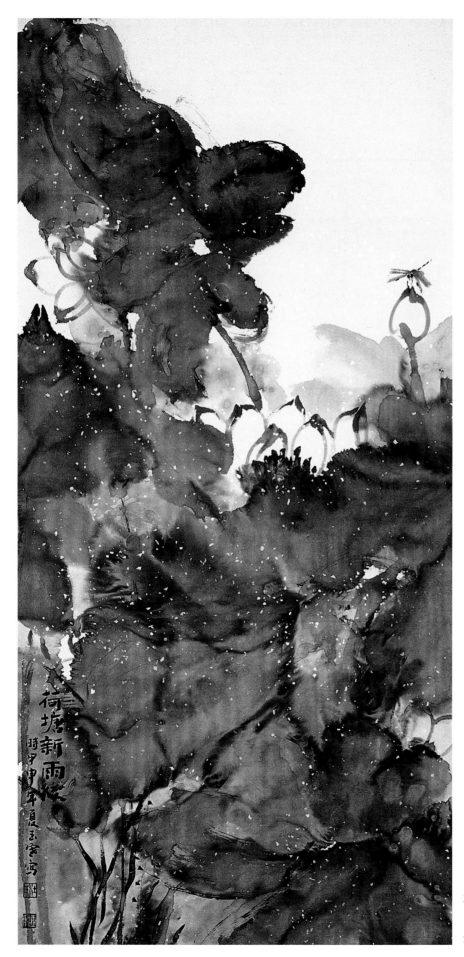

荷塘新雨后
136cm × 68cm
2004 年

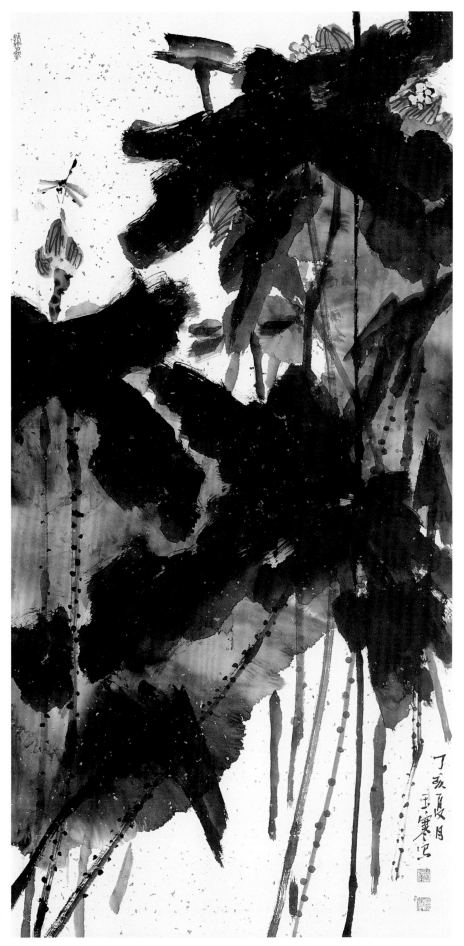

映日红

136cm×68cm

2007 年

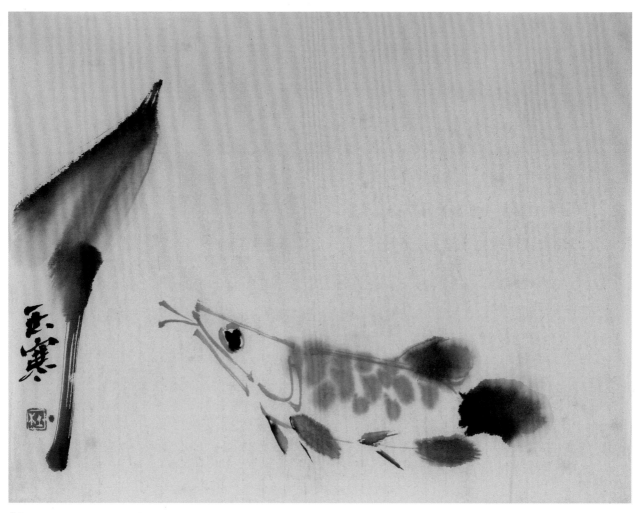

闲　34cm×45cm　2009 年

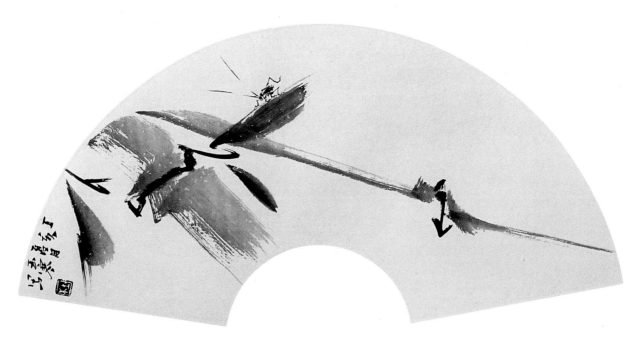

金钟长鸣　27cm×58cm　2007 年

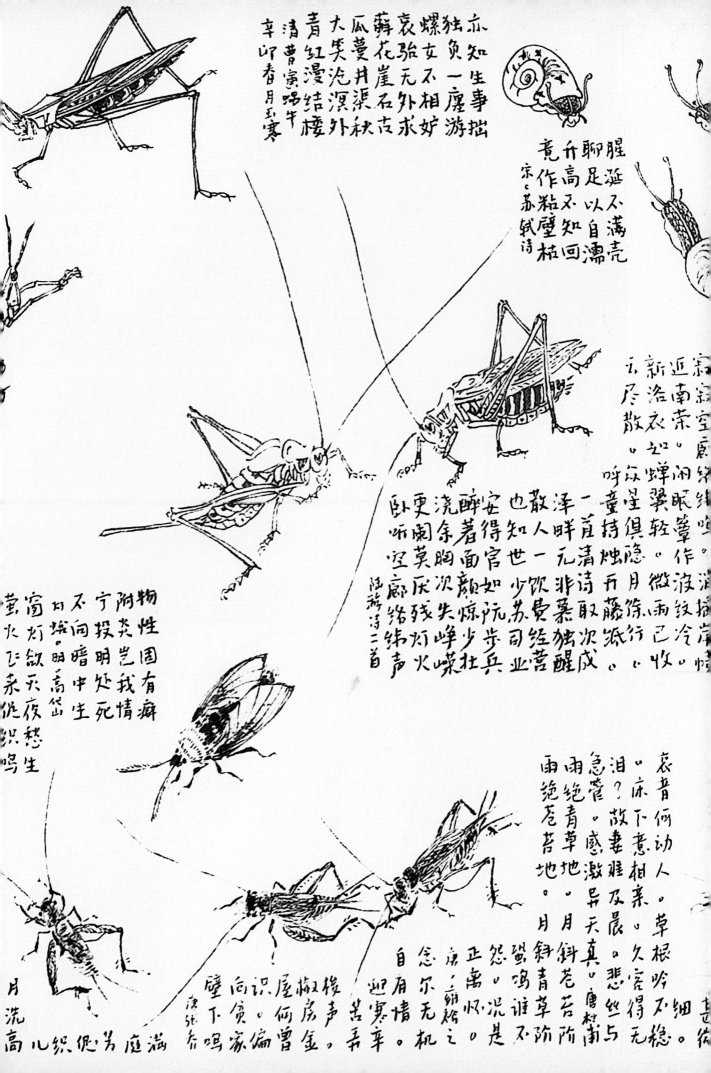

腥涎不满壳　聊足以自濡　弃高不知回　竟作粘壁枯
宋·苏轼诗

赤知生事拙　独负一尘游　螺女不相妒　哀骀无外求　薜花崖石古　瓜蔓井渠古　大笑沧溟外秋　青红漫结楼　清曹寅咏牛
辛卯春月玉寒

寂寂空厩络纬鸣　近南荣　闲眠　新洛衣　五尽散　呼童持烛开藤纸　微雨已收　蝉翼轻簟作波纹冷　湖波岸情　细……稳
一首清诗取次成　非慕蘧独醒　少饮费司业　世人官如惊步兵　也知人间颜失色　安得面沈残炉火　醉著胸次莫厌　浇肠空廊绪　更闻卧听
陆游诗二首

哀音何动人　草根吟不稳　床下意相亲　久客得无泪　故妻程及晨　感激异天真　唐牧雨绝青草地　月斜青草阶　雨绝苍苔地　月斜青草阶　蟋鸣谁是　泥是　怨……　壁下奇鸣
溪洗

物性固有癖　附炎岂我情　宁投明处死　不向暗中生　灯火抄明高低　心鹜明高低　萤灯叙天夜愁鸣　窗火飞　倦从织鸣

月洗高儿织倦为庭满
壁下奇鸣

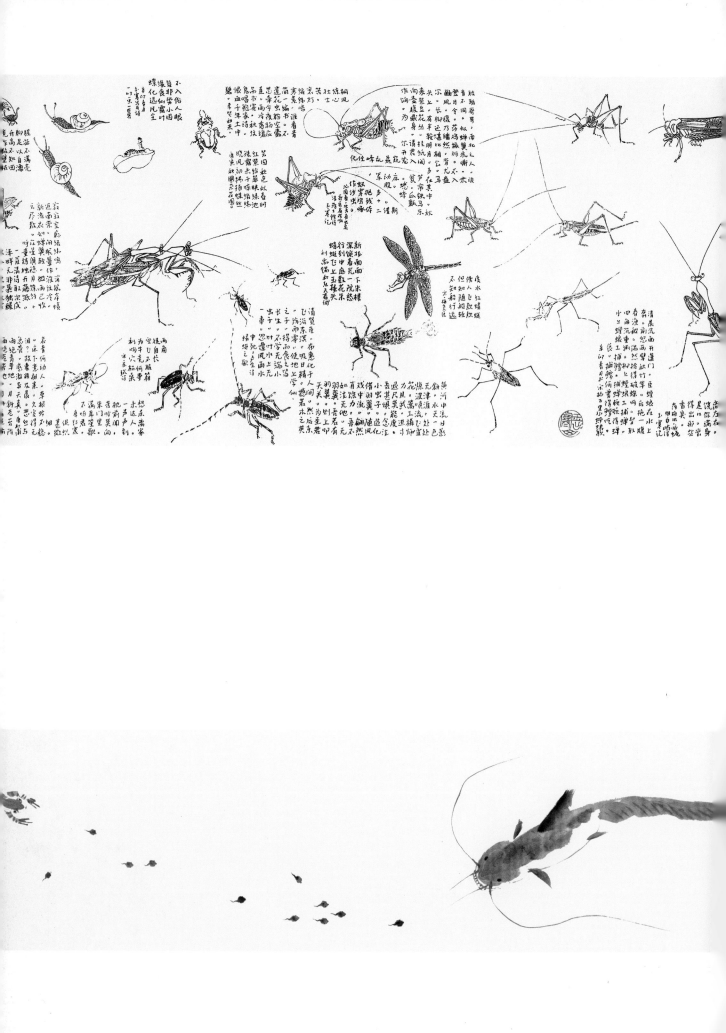

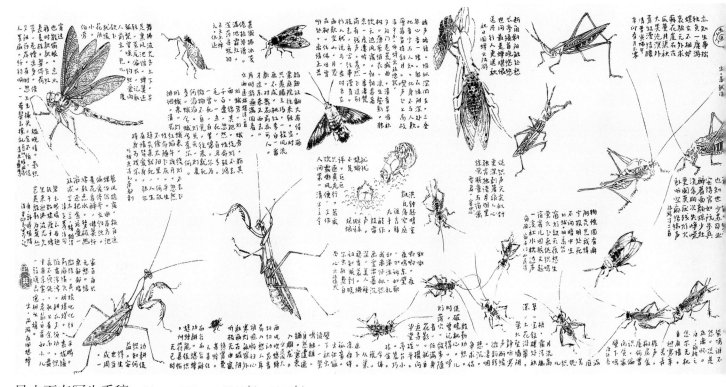

昆虫百态写生手稿　34cm×248cm　2009年—2011年

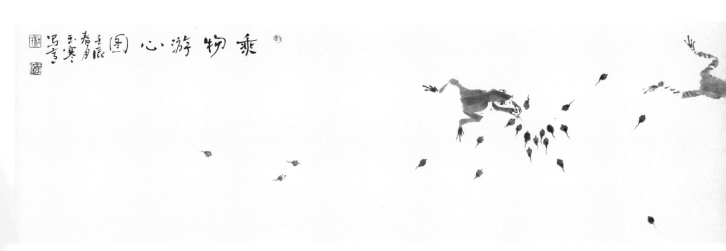

乘物游心图　35cm×500cm　2012年

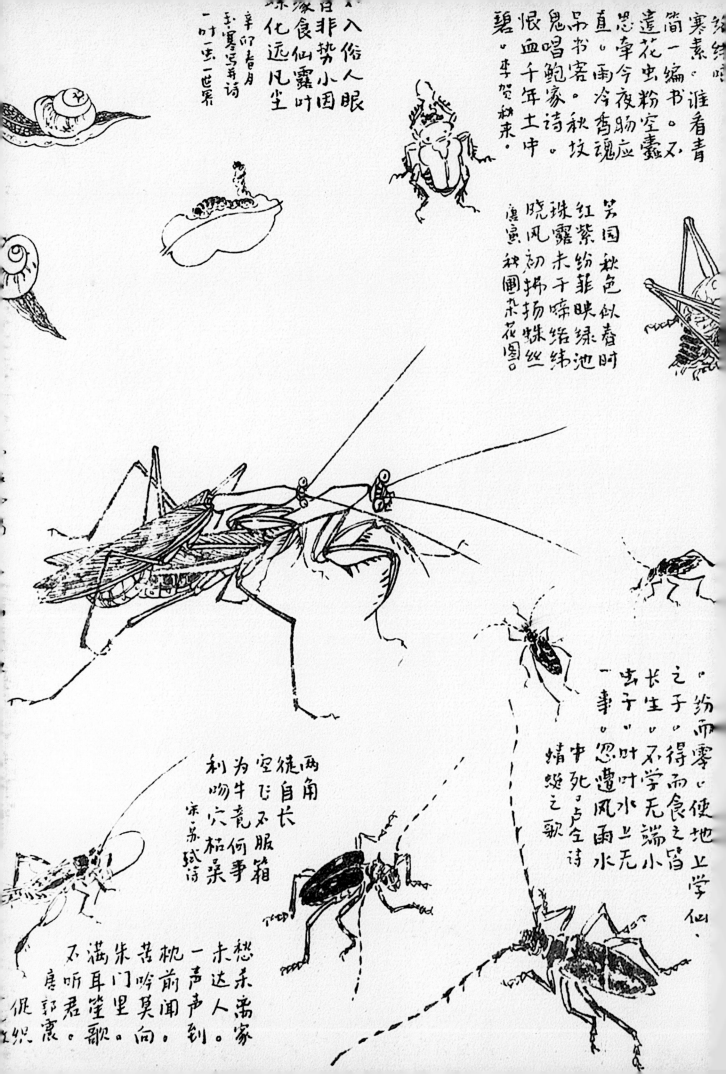

纺织娘

寒素。谁看青简一编书。又遣花虫粉空囊。直。犀今夜冷肠应直。雨冷香魂吊鬼唱鲍家诗。秋坟恨血千年土中碧。李贺秋来。

芳国秋色似春时
红紫纷菲映绿池
珠露未干嘶络纬
晓风初扫扬蛛丝
虚谷种圃杂花图

纷而零。使地上学仙之子。得而食之皆小长生。不学无端小虫子。叶叶水兰无一事。忽遭风雨水中死。占全诗。蜻蜓之歌

入俗人眼
自非势小园
喙食仙露叶
蛛化远凡尘
辛卯春月
玉寒写茅诗
一时一世案

两角
绕自长
空飞不服箱
为牛竟何事
利物穿栉桑
宋苏轼诗

愁杀禹家
未达人
一声声到
枕前闻
苦吟莫向
朱门里
满耳笙歌
不听君
唐郭震
促织

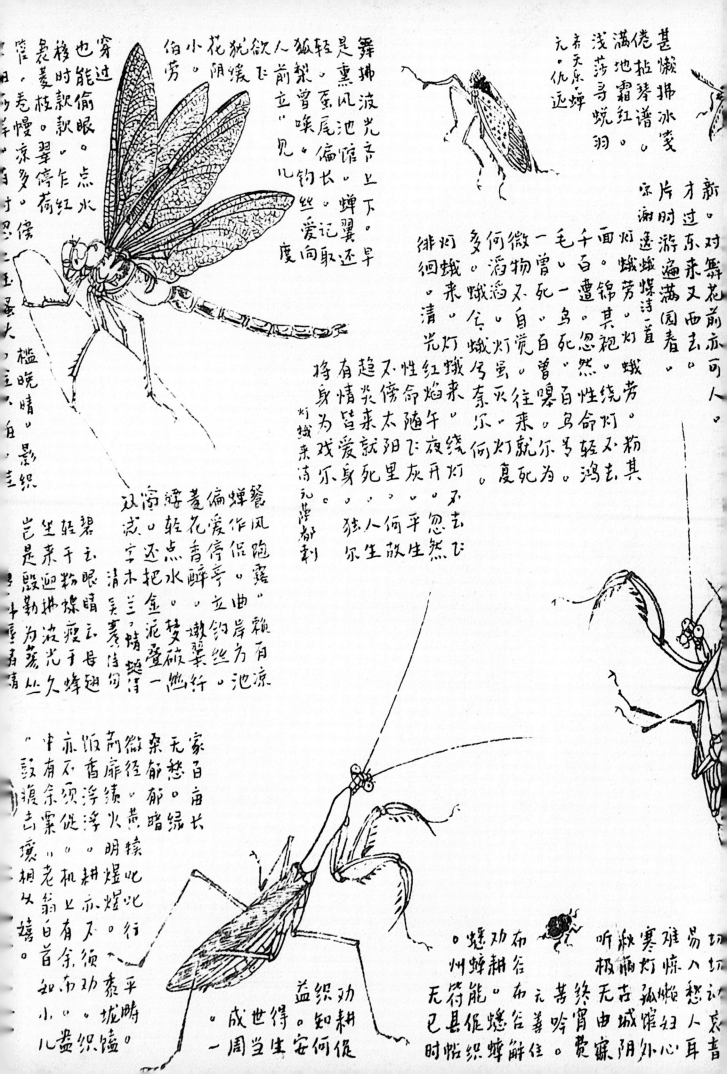

甚懒拂冰笺
倦抛琴谱
满地霜红
浅莎哥蜕羽。
元·东原
元·仇远蝉

新。对舞花前赤可人。
才过东来又西去。
片时游遍满园春。

宋·谢遂城媒诗一首

灯蛾芳
灯蛾扑
蛾绕芳
蛾性轻狂不自量
千百面锦其袍。
毛虫一旦遭乌死。
一旦自死曾忽然。
微物滔滔不足令。
何滔滔蛾令灯号。
多蛾来灯号灯。
灯蛾来。灯号灯。
绯蛾来清光灯。

红焰来午。
性命随夜里灰开灯。
不傍炎来就太阳飞死。
趋炎皆爱尔身。
有情皆爱尔身。
将身为戏尔。

灯蛾来清元·萨都剌

忽然飞
平生敢生
何人放生
独尔生
人生敢

舞拂波光音上下。
是熏风池馆。
蚕尾偏钓长。
狐梨曾喉钓丝爱记。
人前立"见"儿钓丝爱向度。
犹暖欲飞
花阴度向取
小劳。伯阴

穿进款眼。
也能偷眼。
移时款款。
卷幔凉多。
点水
红忍二至蛋火
檻晚晴。影织

饕作促
蝉爱停亭
偏花青醉
著轻点水立
随字清蜀木兰
演戏蘭
双流破一池

风随露
赖有凉
曲岸为池。

偏爱停亭立
嫩翼双双破一池

碧玉眼睛云长翅
坐来迎燥瘦手蜂
岂是殷勤挂流花

家百亩长
无愁。绿
紫郁郁暗
前径。黄
微香浮火明煜
扉浮浮煜比比行
师不须从机上有
饭有余粟余和
小儿

中有余栗坏相
亦须功
"鼓煜志壤相女嬉。
老翁白首和小儿嬉。

劝耕促
织知何
益世安得生。
成世一周当

懒蟋蟀
州蝉能
无符县促
已时粘织蟋蟀解住。

听极萧蔥
寒灯孤馆阴
宵善吟。
赏

蟀州促织能
布谷耕

易雄八愁
坊坊计庆者
易人耳
寒嫌懒归外
孤馆阴

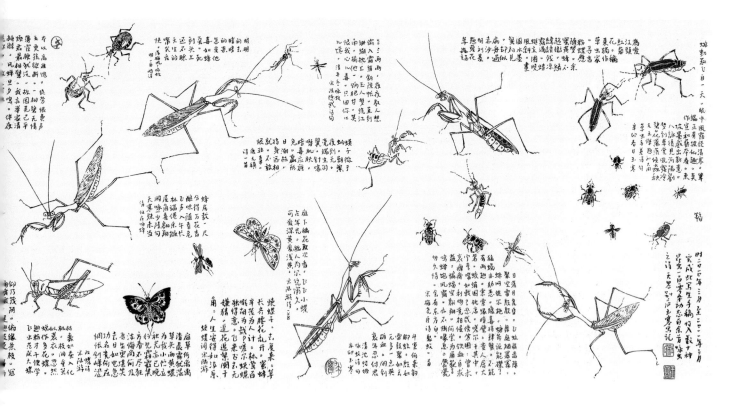

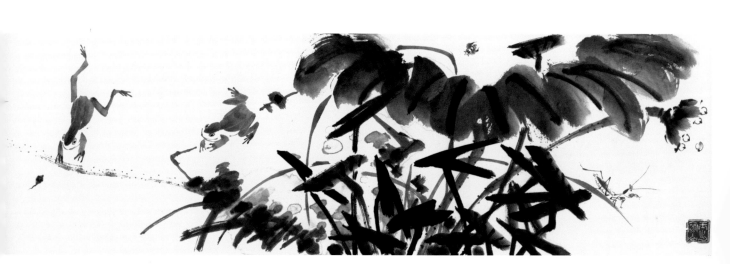

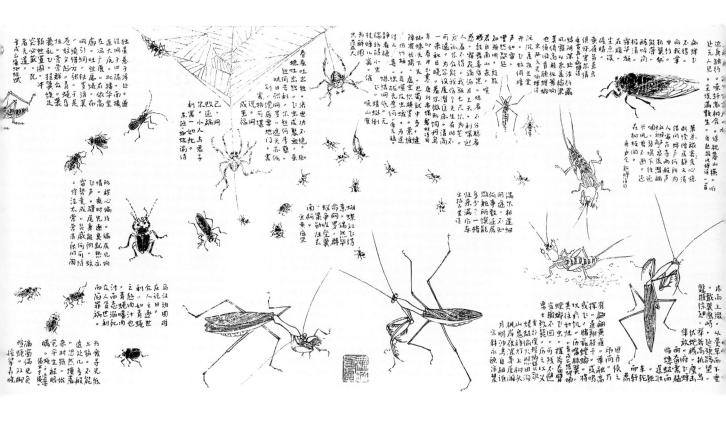

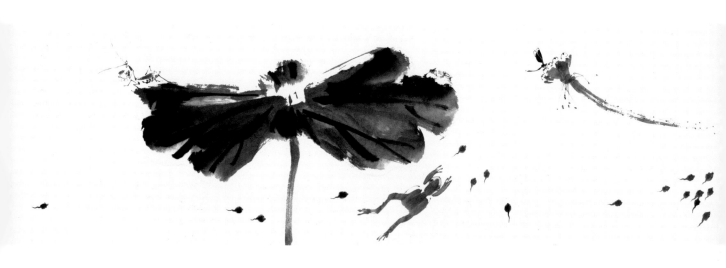

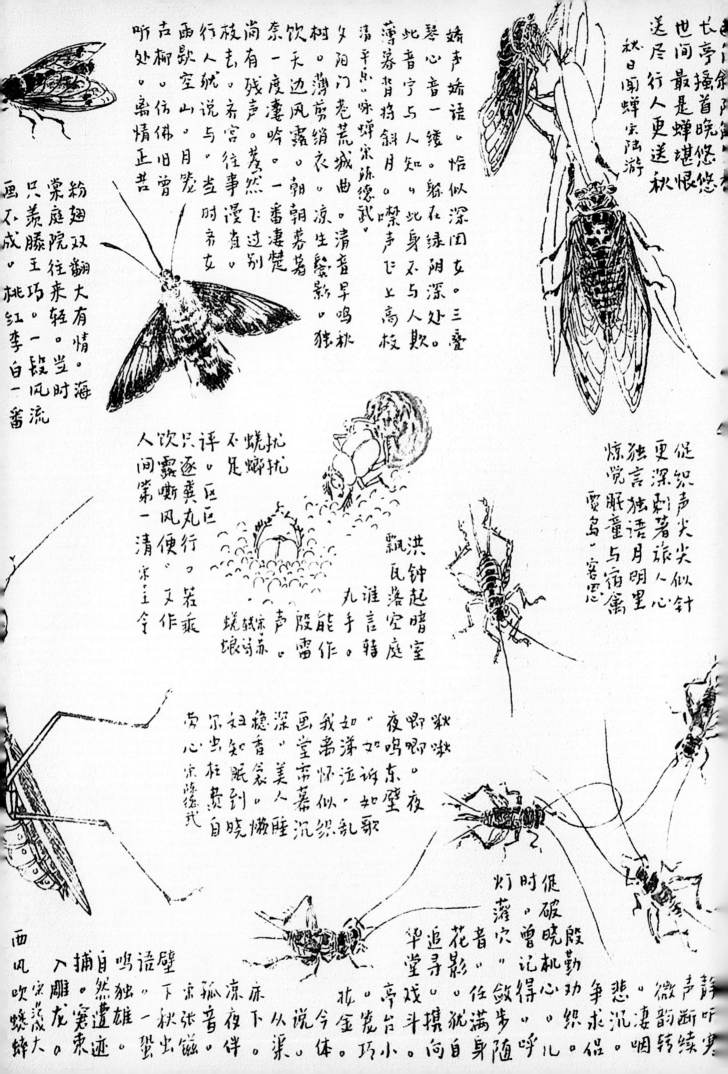

长亭搔首晚悠悠
世间最是蝉堪恨
送尽行人更送秋
秋日闻蝉 宋陆游

促织声尖尖似针
更深刺著旅人心
独言独语月明里
惊觉眠童与宿禽
雾鸟一窗风

娇声娇语。恰似深闺女。三叠
琴心音一缕。絮在绿阴深处。
此音宁与人知。此身不与人欺。
薄暮背将斜月,嘶声飞上高枝。

树。潇潇剪剪衣。凉生鬓影。
夕阳门巷荒城曲。清音早鸣秋。独
奈饮天边风露。朝朝暮暮著
清平乐。咏蝉 宋陈德武
尚有残声。
一度凄凉。一番凄楚。蓦然飞过别

枝志尚高。齐宫往事
行人犹说与。当时帝女
雨歇空山。月笼当
声柳。仿佛旧曾
听处。离情正苦

粉翅双翻大有情。海
棠庭院往来轻。当
时一段风流
只羡滕王巧
桃红李白一番
画不成。

人饮
间第
一清 宋王令
只逐蒸丸行。
评露嘶风便。又作
扰扰
不是
蟏蛸
蟏蛸
纸帐诗 宋苏

洪钟起暗室
飘瓦落空庭
谁言轻
九手作。
一声殷雷作。
能作

唧唧夜鸣东壁
夜鸣如诉。如
如泣如诉似乱歌
瓷台小
美人沉
深堂帘幕
画堂金
我来怀古
稳香衾
社知眠到晓
尔出柱贵自晓懒睡
劳心 宋陈式

殷勤功织儿
时,破晓机心
灯薄穴
促,曾记得,敛步随
花影,犹满身
追寻扑,向
华堂戏斗体

争求侣
微韵转
悲沉咽
凄切咽

西风
吹蟋蟀
宋范成大
入雕笼。
捕自然遣迹。
鸣语独雄
自壁下秋出。
孤音
尔心 宋张镃

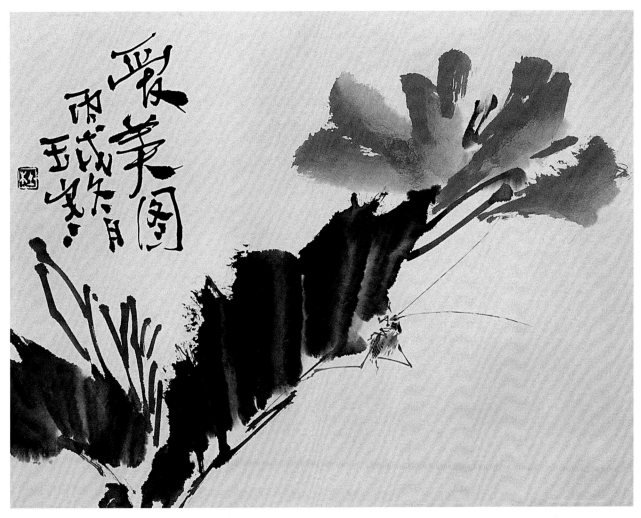

爱美图　34cm×45cm　2006 年

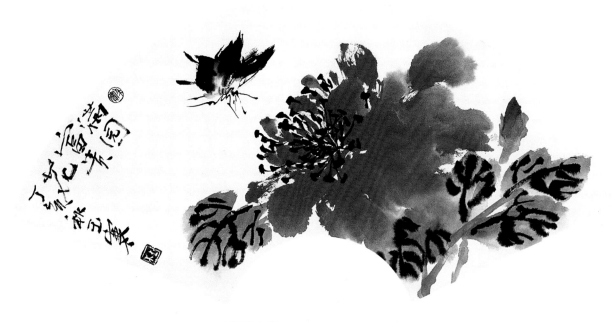

满园富贵　27cm×58cm　2007 年

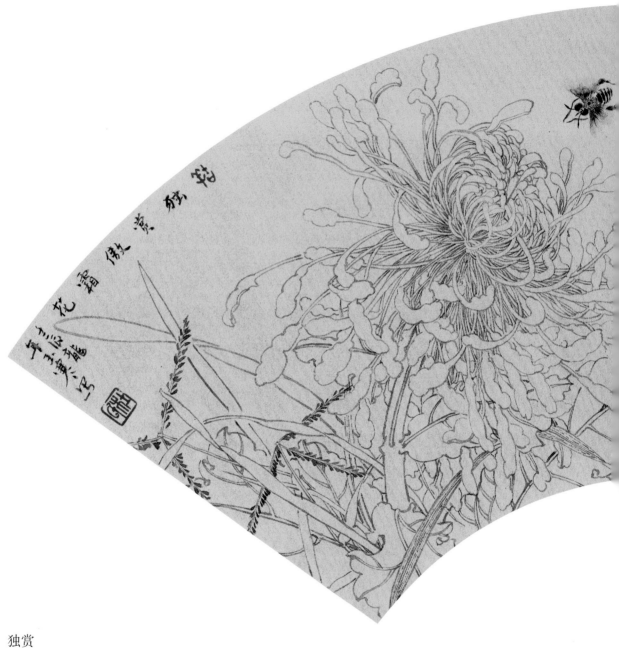

独赏

21cm × 46cm

2012 年

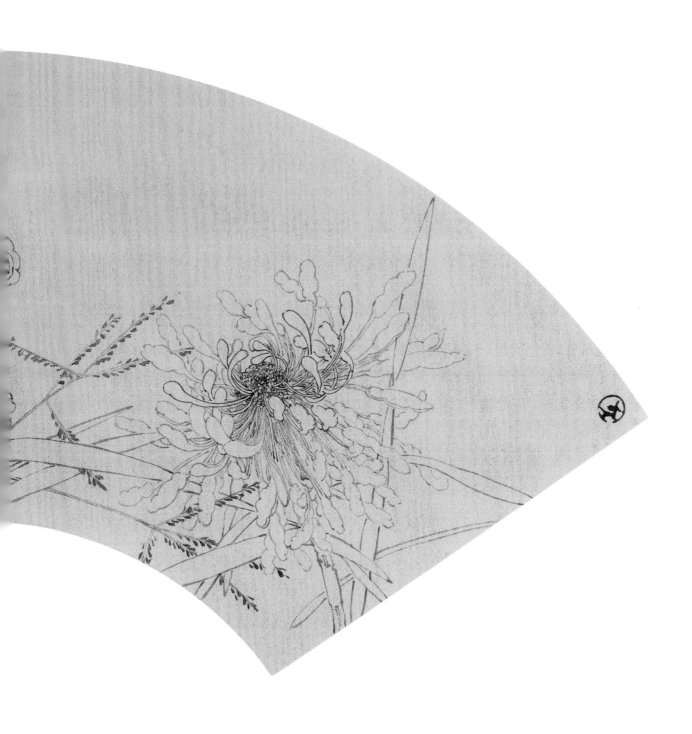

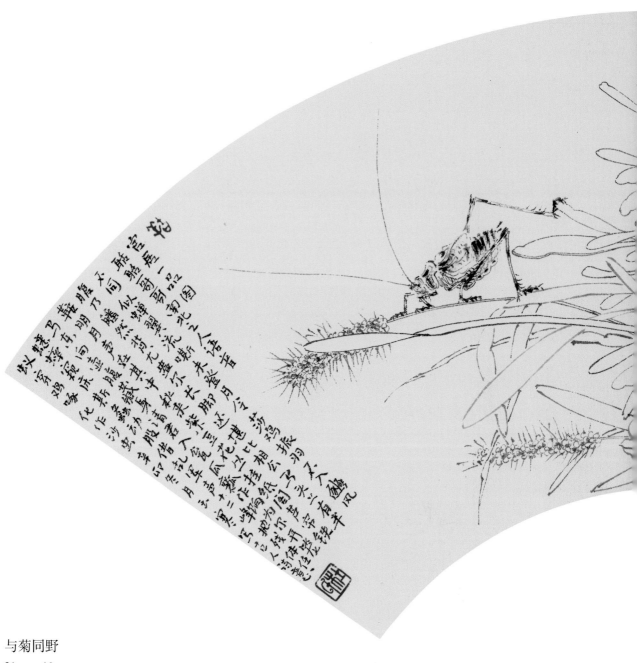

与菊同野

21cm × 46cm

2011 年

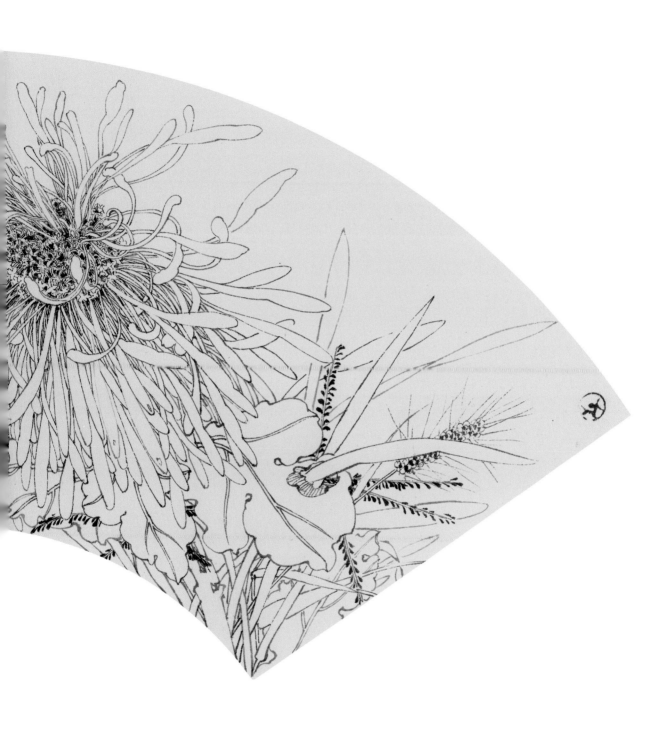

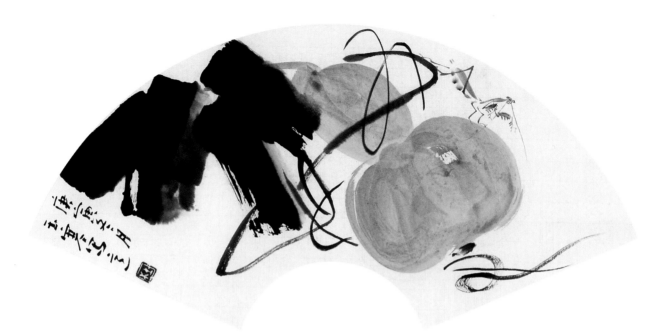

好大一个福　27cm×58cm　2010 年

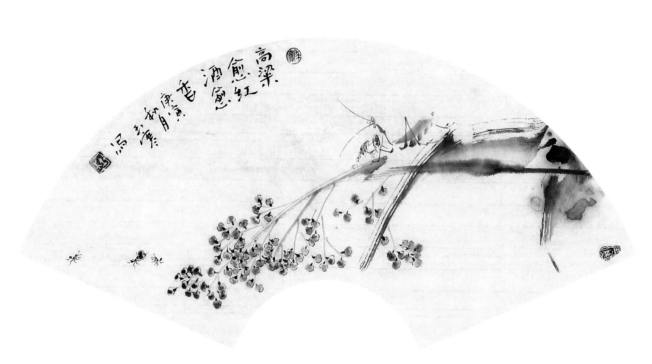

秋醉　27cm×58cm　2010 年

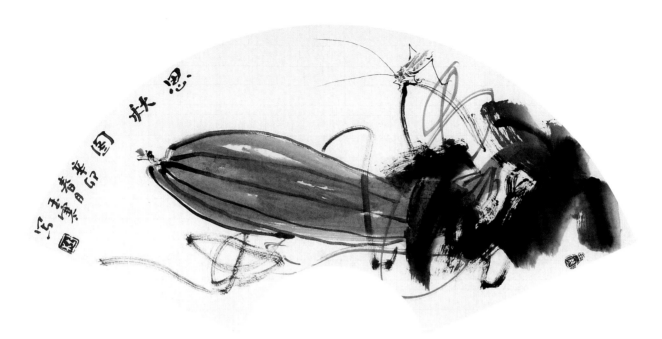

思秋图　27cm×58cm　2011 年

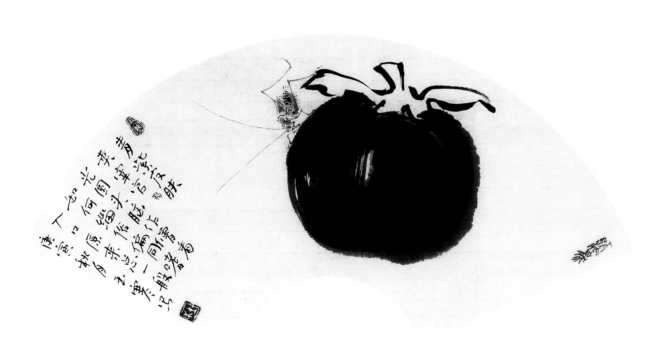

乐蔬食　27cm×58cm　2010 年

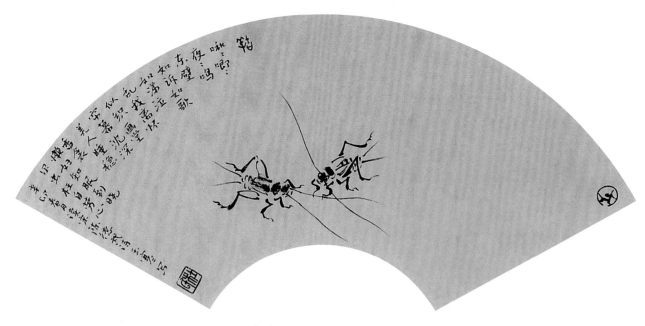

吟秋　21cm×42cm　2011年

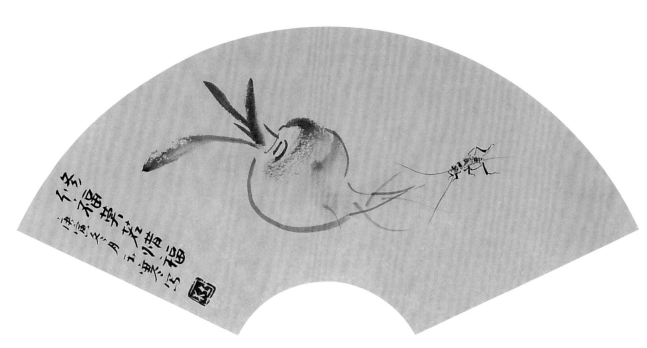

修福莫若惜福　21cm×42cm　2010年

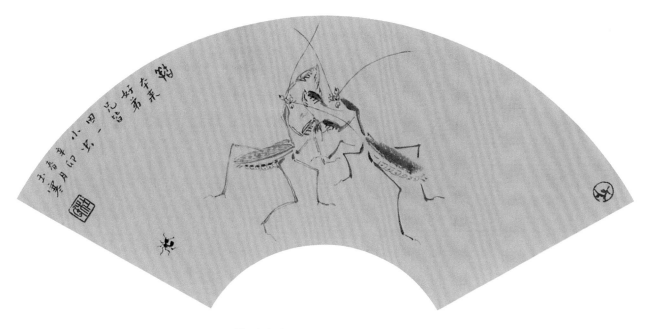

皆因小虫　21cm×42cm　2011 年

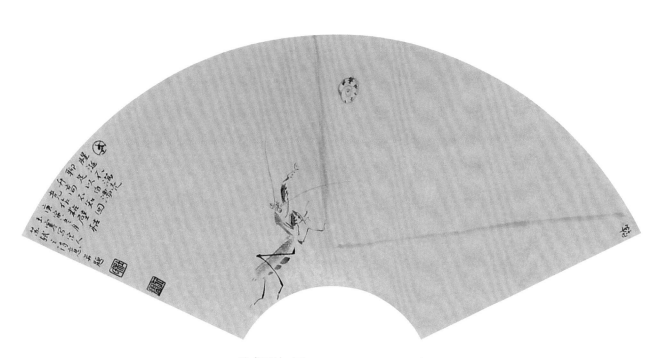

升高不知回　21cm×42cm　2010 年

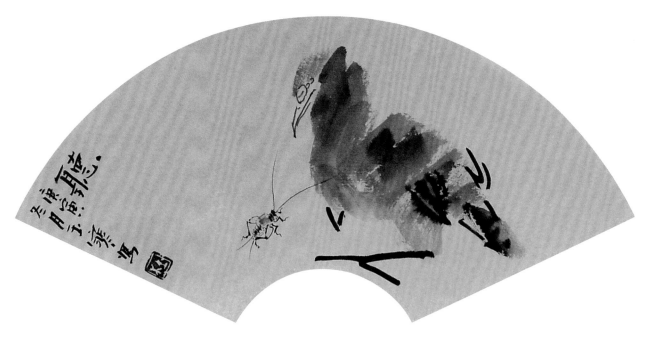

听　21cm×42cm　2010 年

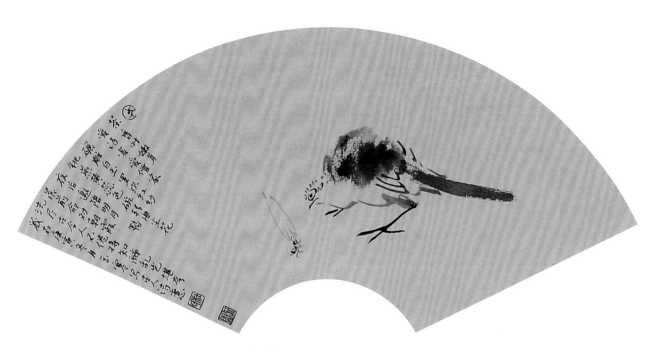

自在　21cm×42cm　2010 年

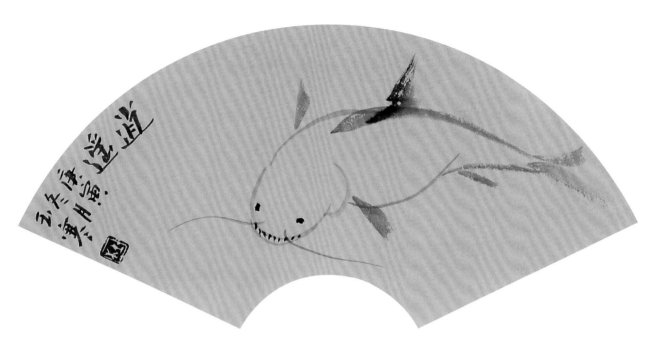

逍遥　21cm×42cm　2010 年

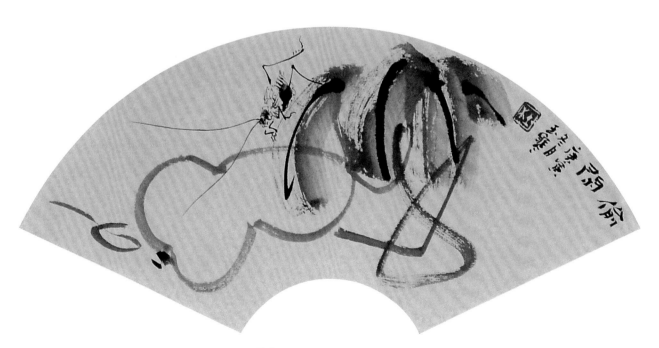

偷闲　21cm×42cm　2010 年

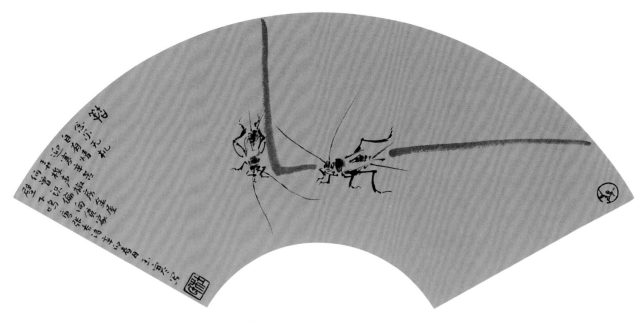

游戏　21cm×42cm　2011 年

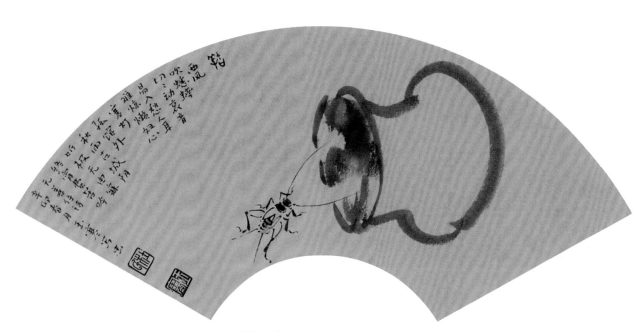

偶得自在　21cm×42cm　2011 年

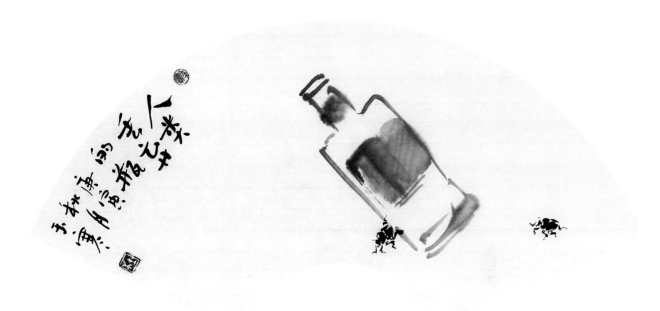

人类丢弃的瓶　27cm×58cm　2010 年

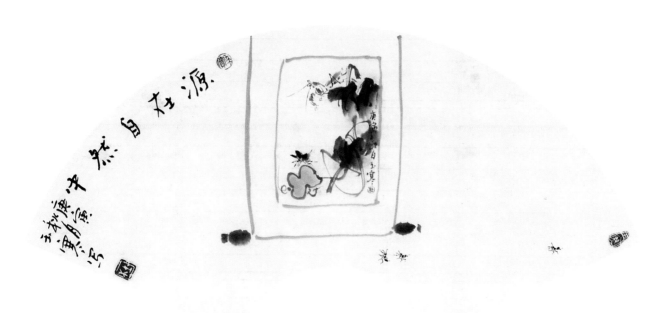

源在自然中　27cm×58cm　2010 年

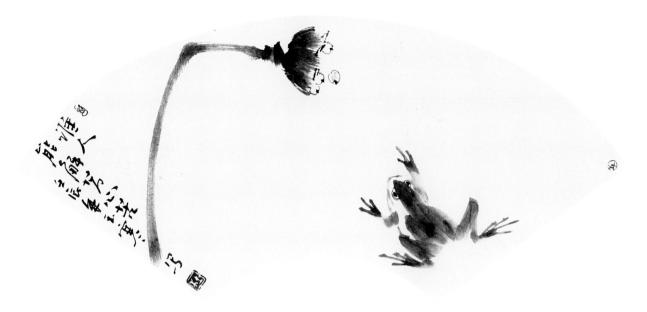

谁解芳心苦　27cm×58cm　2012 年

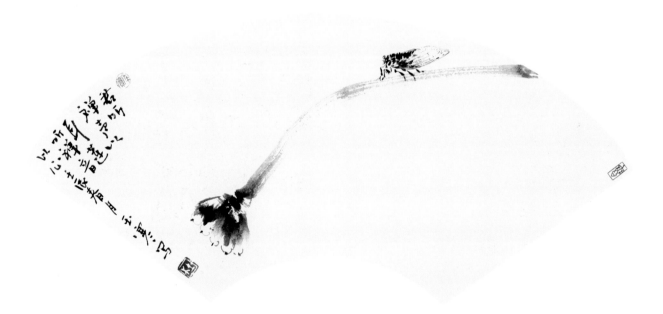

听禅　27cm×58cm　2012 年

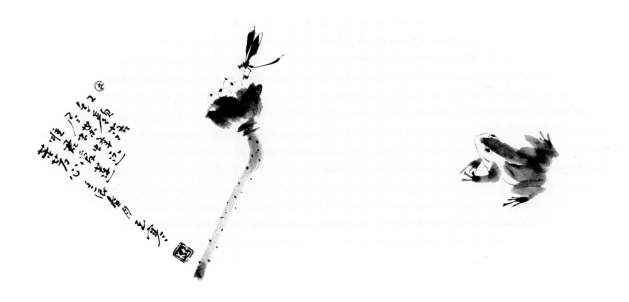

红颜落尽　27cm×58cm　2012 年

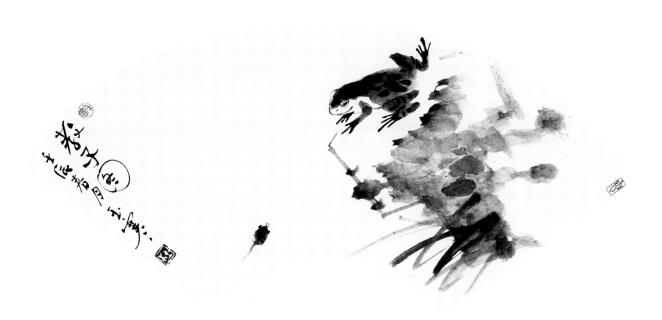

教子图　27cm×58cm　2012 年

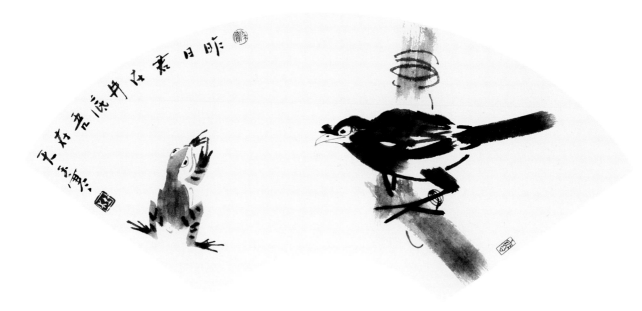

对话　27cm×58cm　2012 年

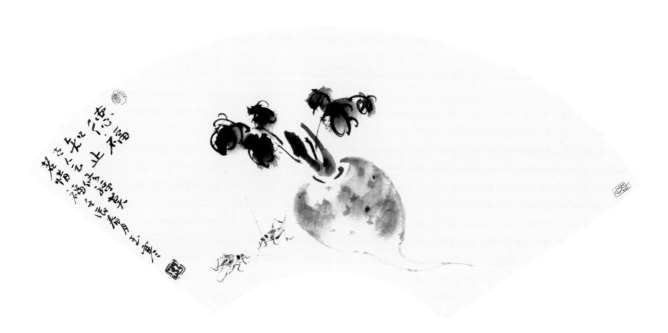

德福知止　27cm×58cm　2012 年

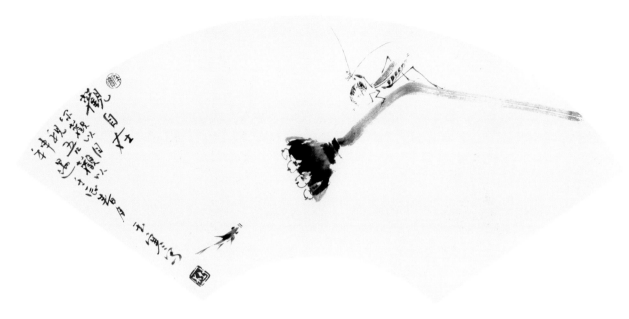

观自在　27cm×58cm　2012 年

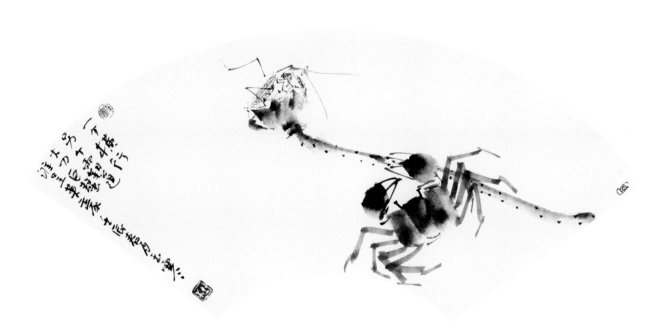

互不相让　27cm×58cm　2012 年

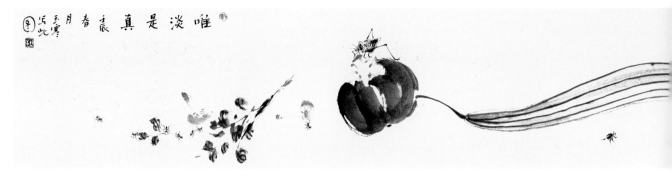

唯淡是真　　26cm×240cm　　2012 年

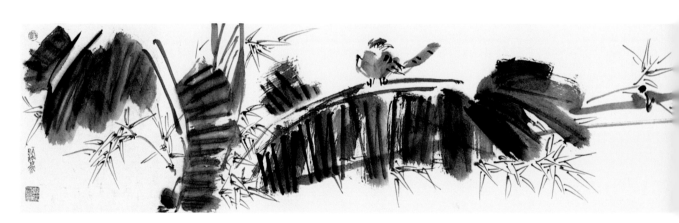

听禅图　　26cm×200cm　　2011 年

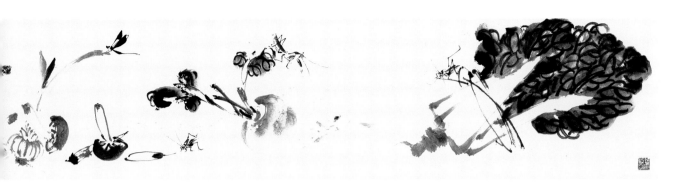

聽禪圖

唯夫蟬之清素兮潛厥
類乎太陰在盛陽之仲
夏兮始游豫乎芳林實澹泊而寡欲兮
馳愉樂而長吟聲嘒嘒以弭弭兮似貞士
之介心內含和而吾食兮與眾物而無求
棲高枝而仰首兮漱朝露之清流隱柔桑
之稠葉兮快嘯暑之療療委厥體於膚寸兮
翳輕軀而隱藏委翳隱之托翳兮兢守峻而
操勁若夫三春向暮遠乎遷集乎言歸兮
棲寒叢而寡儔懷貞樸以自托兮竟守峻而
佛威凌奔風兮孤危惴惴恐隕越而履危
圓凶衿之畏害兮蔽聰視之聽睹遇
叶而又掩身以驚嚇輕觸其
就倒足以且閉恐葉禽之餐身
蓮持素兮冉蒲而栽塗飄而
遠游兮安性命之自然哀世殊之
而就烟兮秋霜汾以實下晨風烈其過庭兮修
世彌近妙穿不而翳蔓勞兮淚數枝橋
以表形
　曹植蟬賦
辛卯春月于寒齋書志

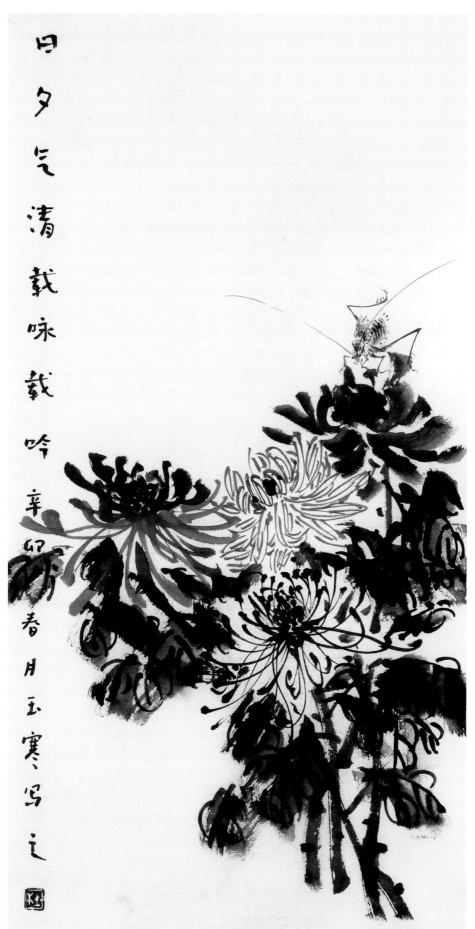

日夕气清

日夕气清
68cm × 34cm
2011 年

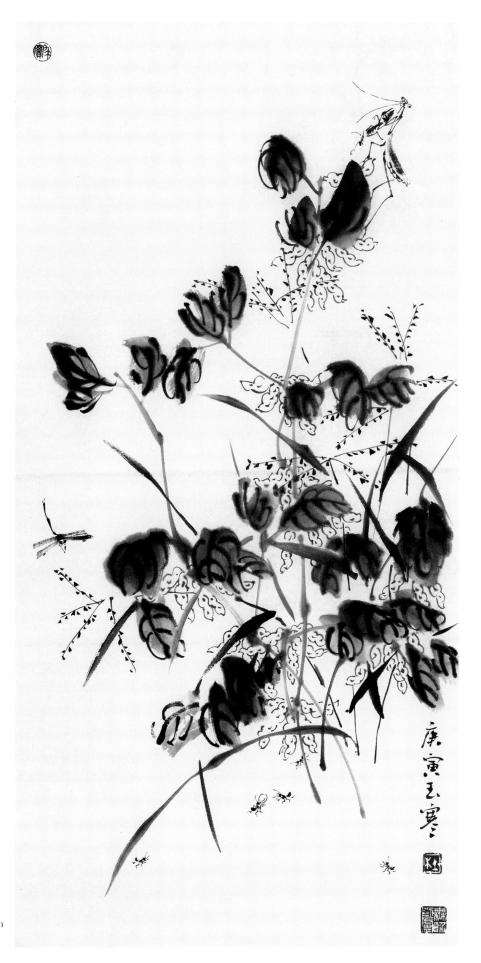

秋趣

68cm × 34cm

2010 年

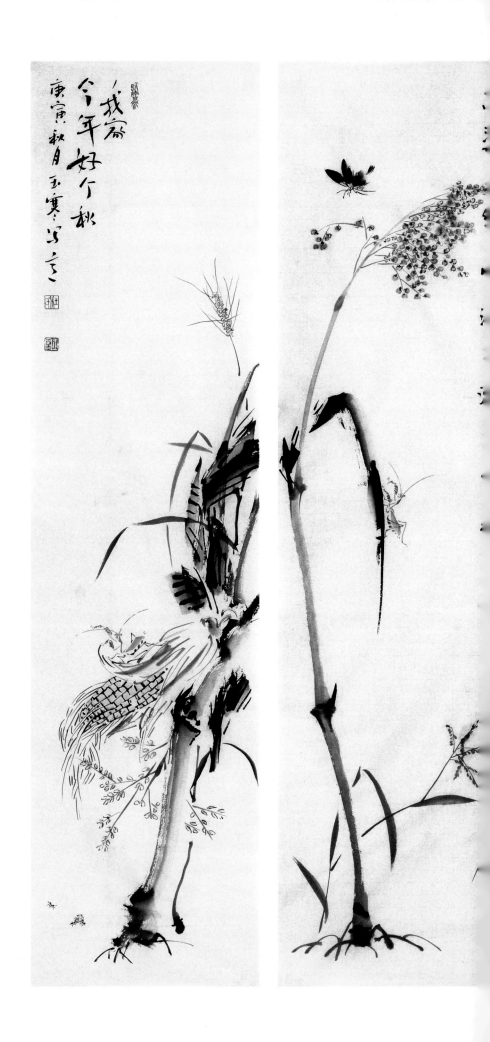

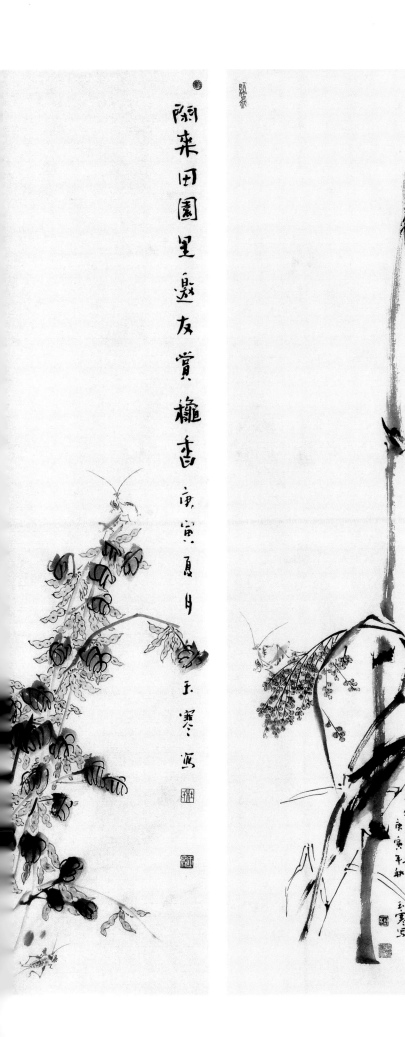

閑來田園里邀友賞橘香　庚寅夏月

玉寒寫

昔人稱雞有五德而晉陸士龍寒蟬賦曰：夫頭之有緌則其文也含氣飲露則其清也黍稷不享則其廉也處不巢居則其儉也應候守常則其信也加以冠冕取其容也君子則其操而以事君可以立身豈非至德之蟲哉。庚寅年秋 玉寒寫

我家今年好个秋（四条屏）

136cm × 34cm × 4

2010 年

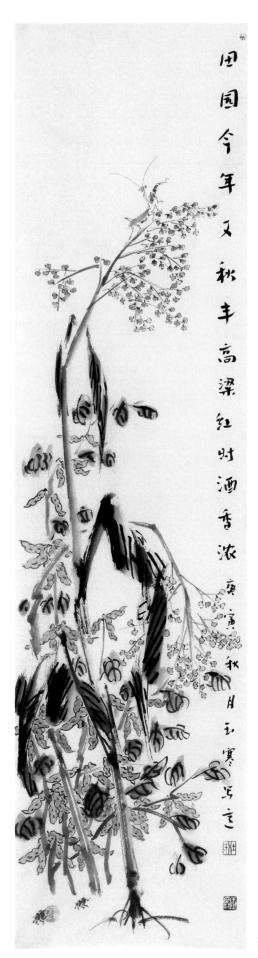

田园今年又秋丰高粱红时酒香浓庚寅秋月玉宝写意

田园秋浓
136cm × 34cm
2010 年

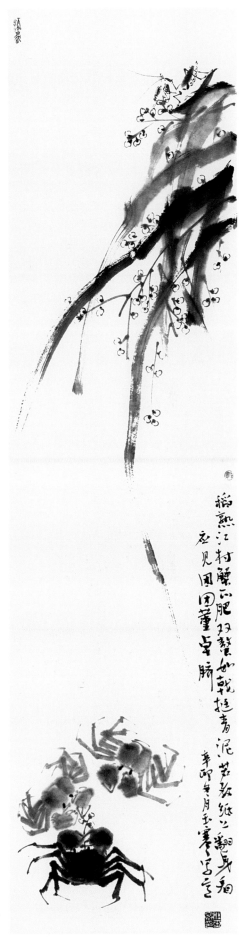

秋丰蟹肥
136cm × 34cm
2011 年

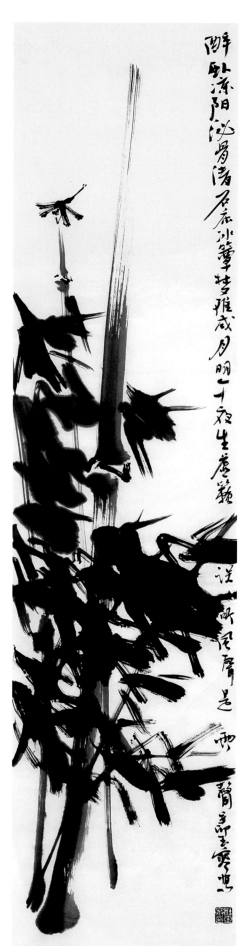

竹林风清
136cm×34cm
2011 年

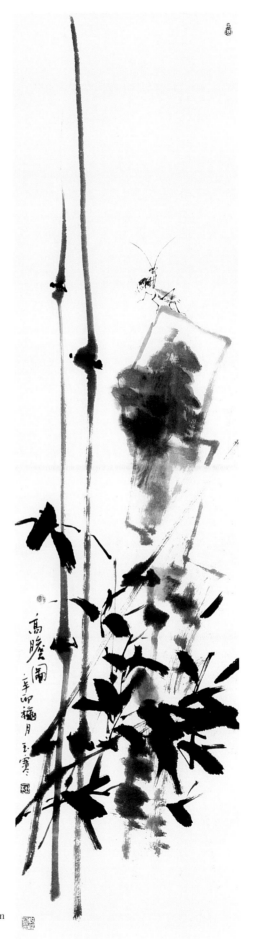

高瞻图

136cm × 34cm

2011 年

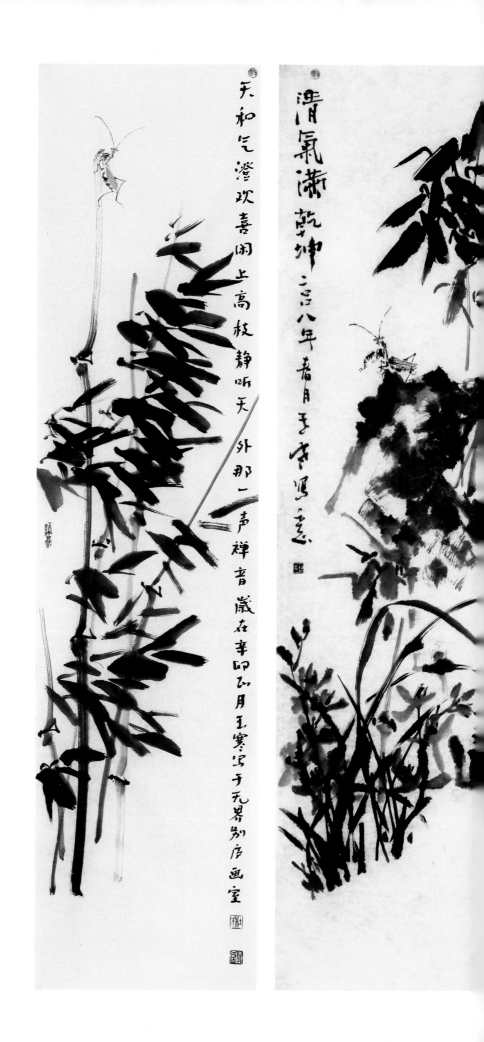

天和气澄 欢喜闹上高枝静听天外那一声禅音 岁在辛卯九月玉寒写于无界别庐画室

清气满乾坤 二〇〇八年春月玉寒写意

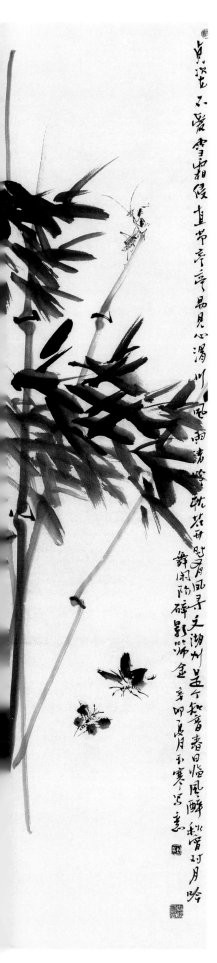
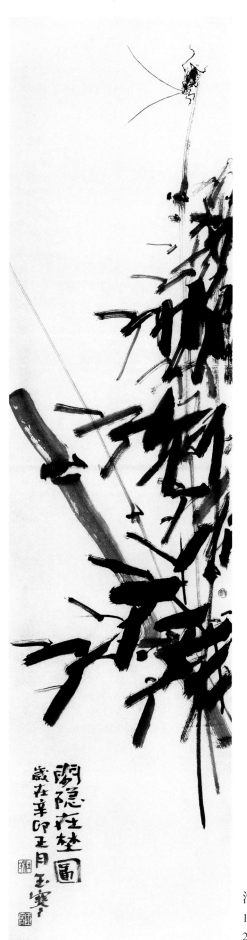

清气满乾坤（四条屏）

136cm×34cm×4

2011 年

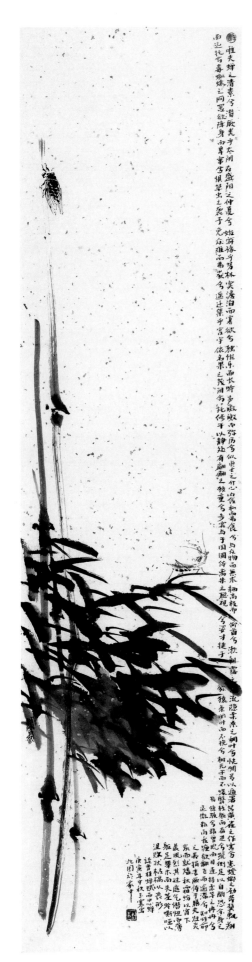

怡乐常回首

136cm × 34cm

2010 年

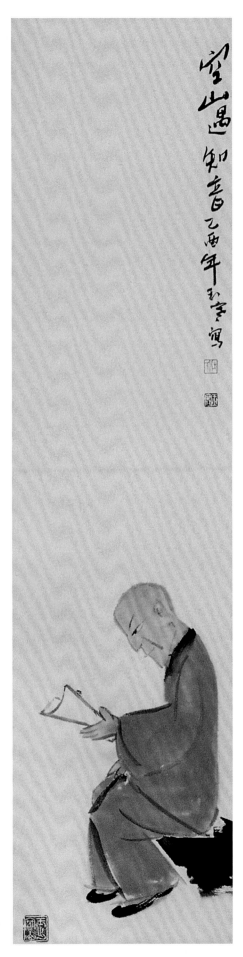

空山遇知音
136cm × 34cm
2005 年

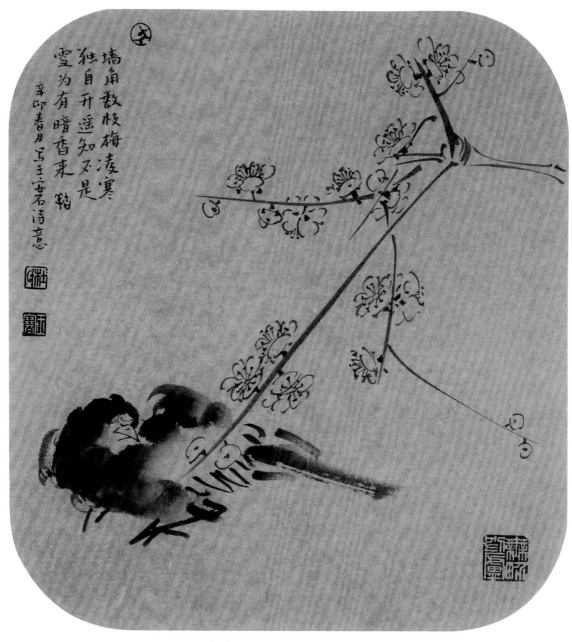

墙角数枝梅凌寒独自开遥知不是雪为有暗香来辛卯春月写王安石诗意

暗香　27cm×25cm　2011 年

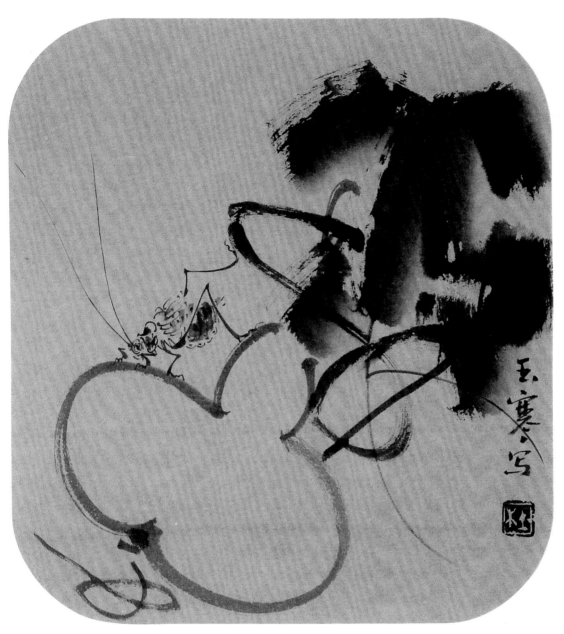

知福常乐　27cm×25cm　2011年

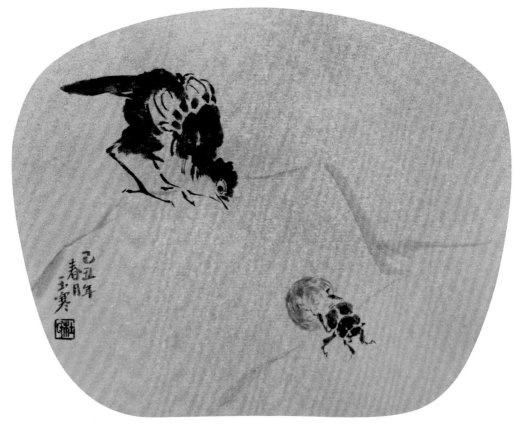

观　20cm×24cm　2009 年

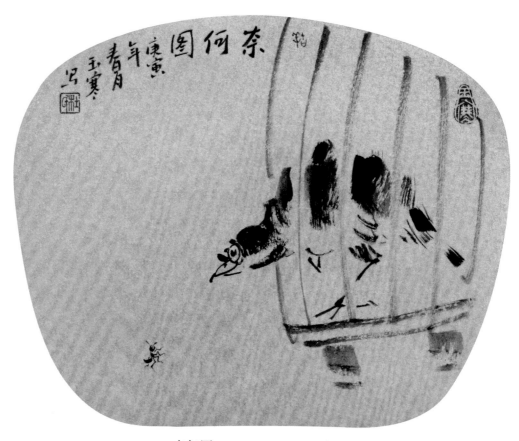

奈何图　20cm×24cm　2010 年

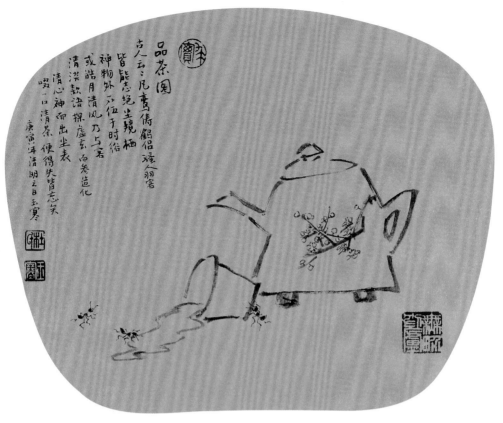

品茶图　20cm×24cm　2010 年

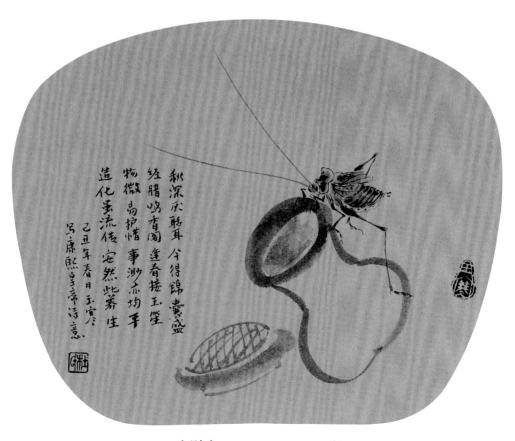

出则鸣　20cm×24cm　2009 年

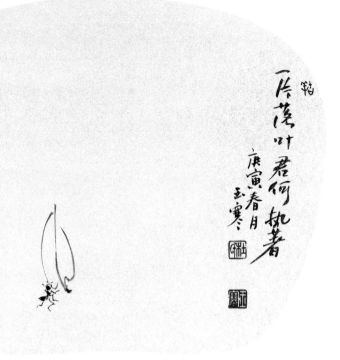

一片落叶　20cm×24cm　2010 年

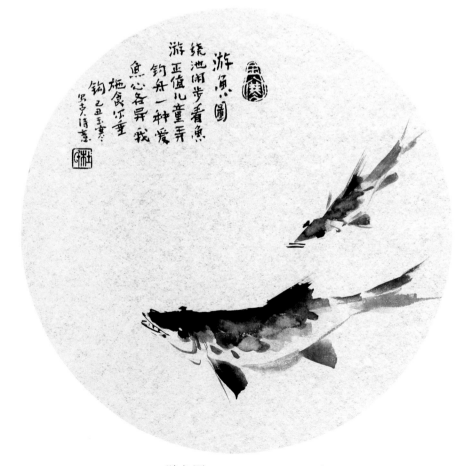

游鱼图　21cm×21cm　2009 年

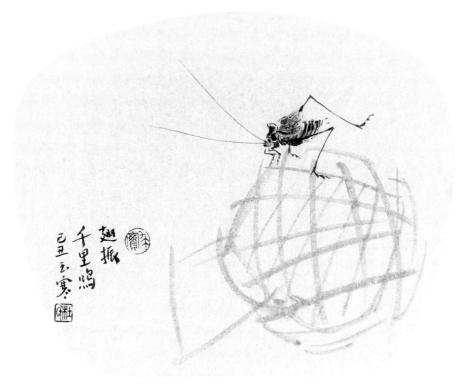

翅振千里鸣　20cm×24cm　2010 年

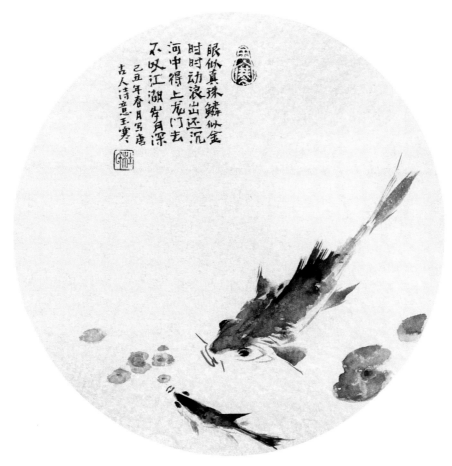

游鱼图　21cm×21cm　2009 年

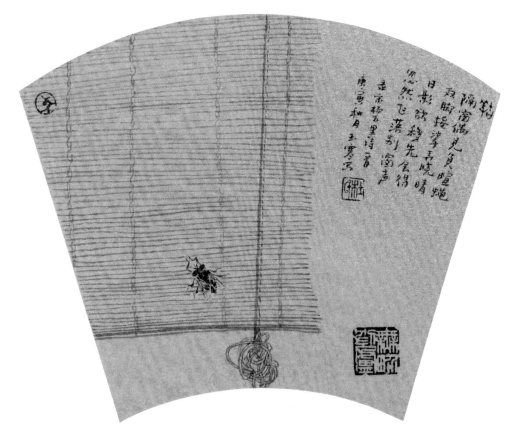

隔窗赏春光　20cm×24cm　2010 年

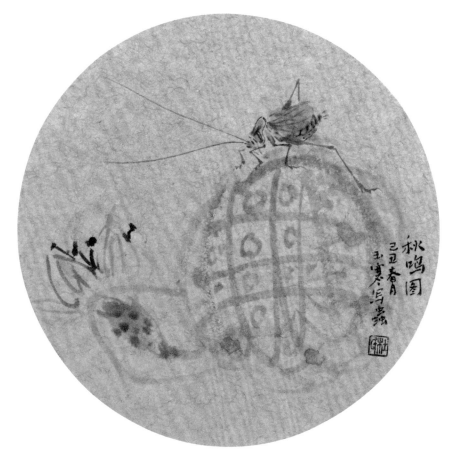

秋鸣图　21cm×21cm　2009 年

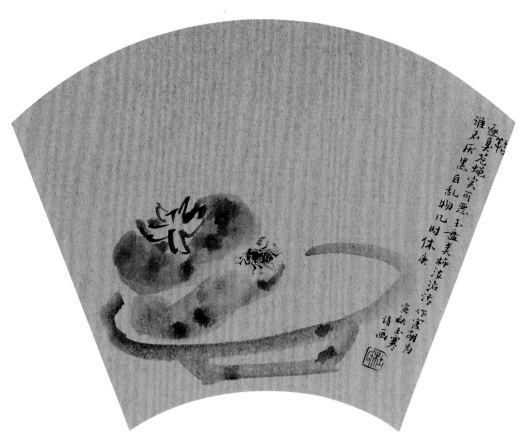

事与愿违　20cm×24cm　2009 年

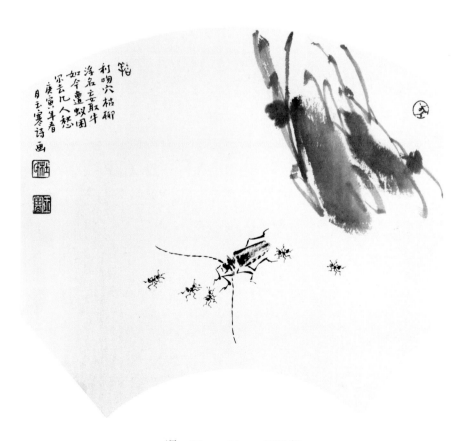

遇　20cm×24cm　2007 年

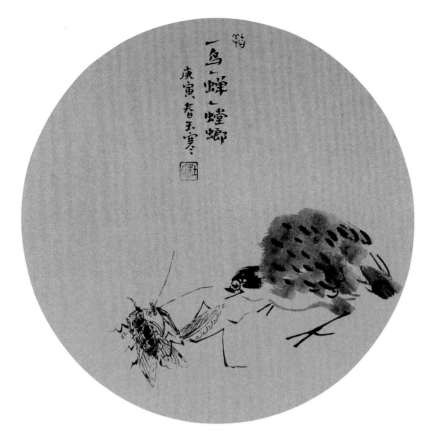

一鸟、一蝉、一螳螂　21cm×21cm　2010 年

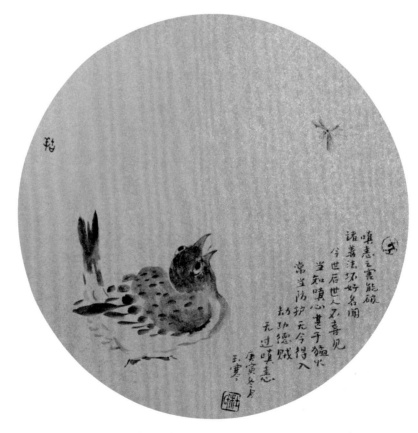

嗔怪图　21cm×21cm　2010 年

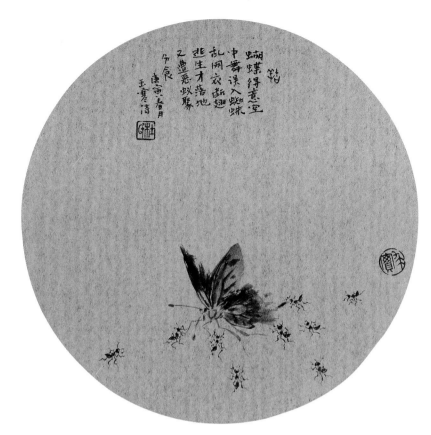

得意生危　21cm×21cm　2010 年

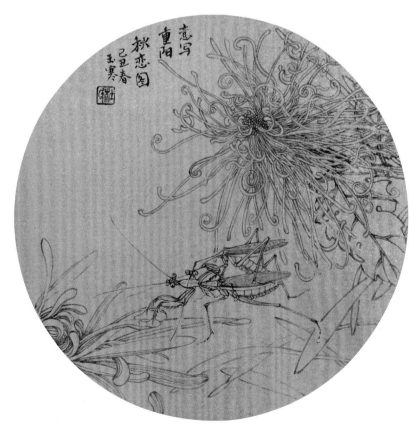

秋恋图　21cm×21cm　2009 年

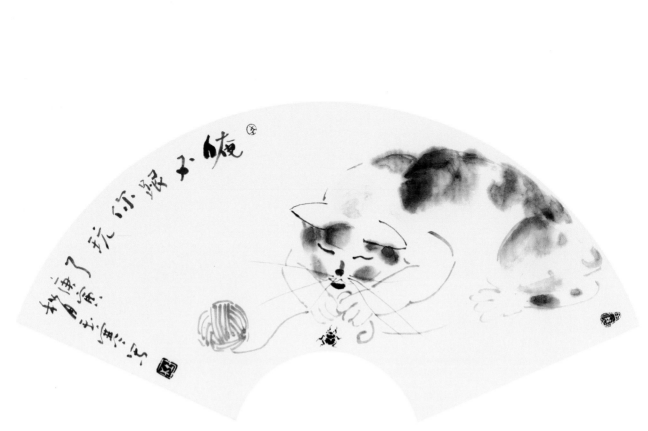

俺不跟你玩了　27cm×58cm　2010 年

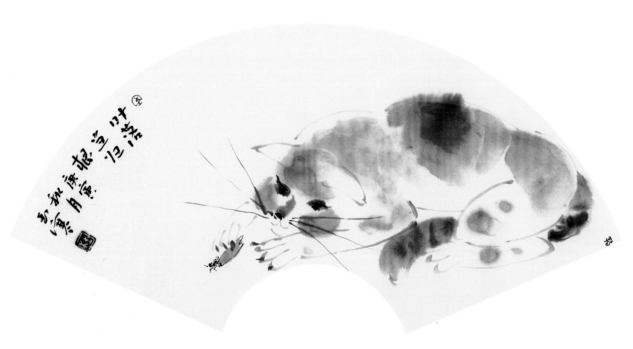

叶落归根　27cm×58cm　2010 年

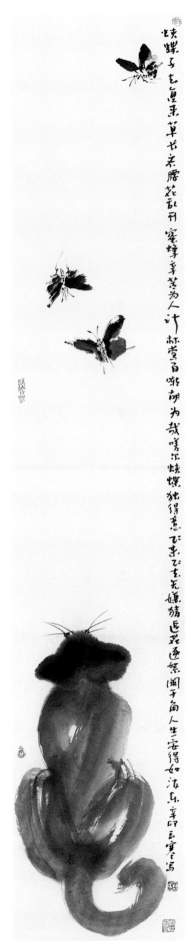

观蝶
140cm × 30cm
2011 年

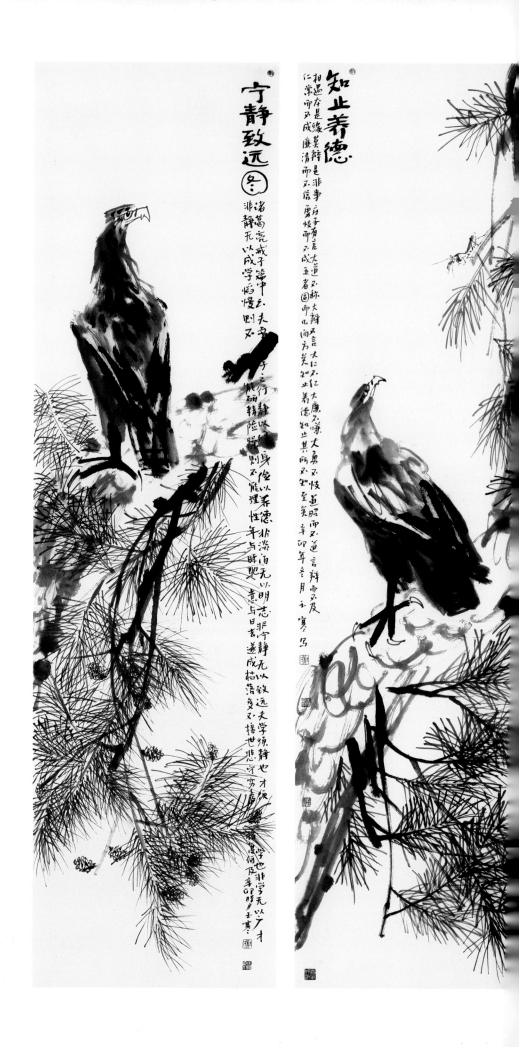

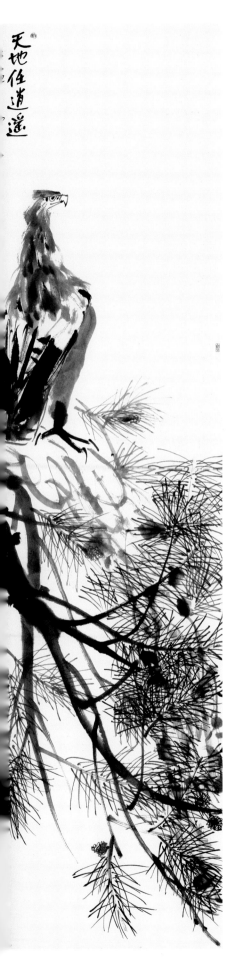
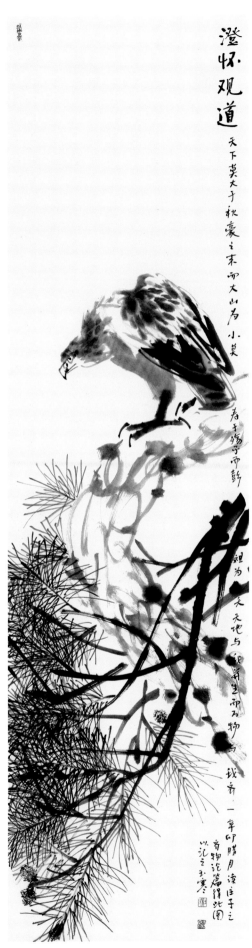

松鹰图（四条屏）
200cm×53cm×4
2011 年

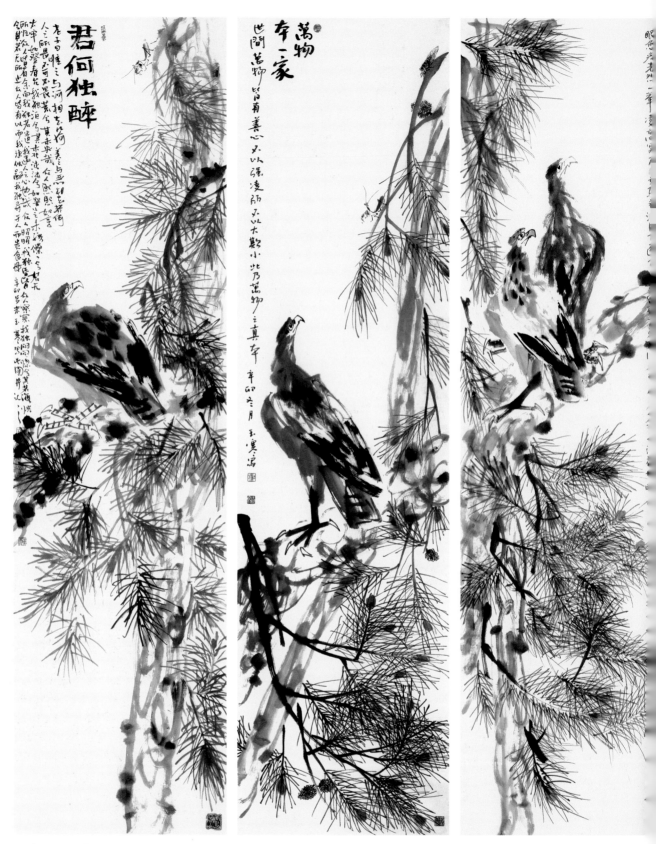

松鹰图（六条屏）　　200cm×53cm×6　2011 年

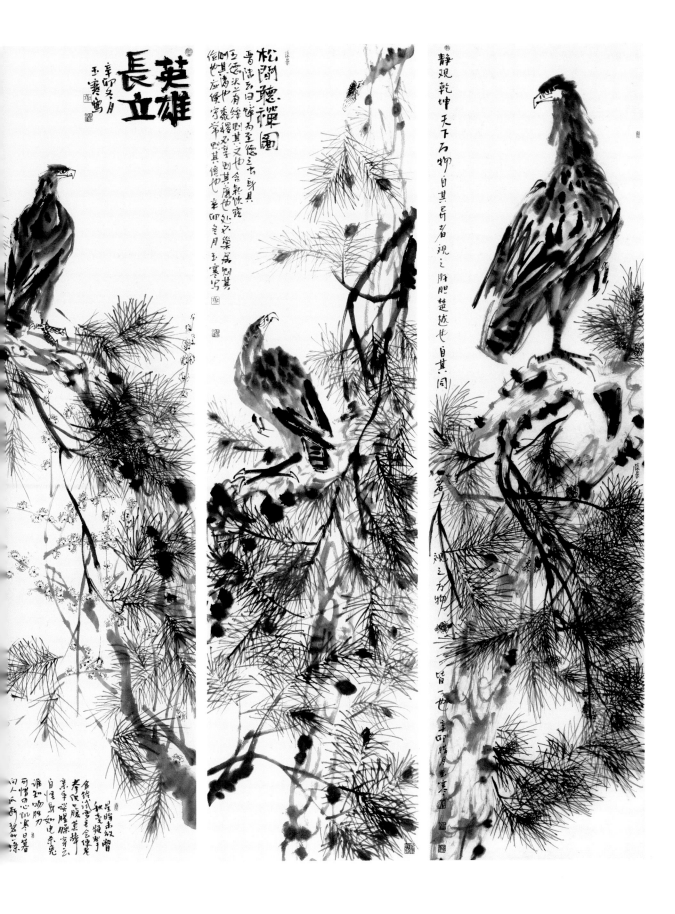

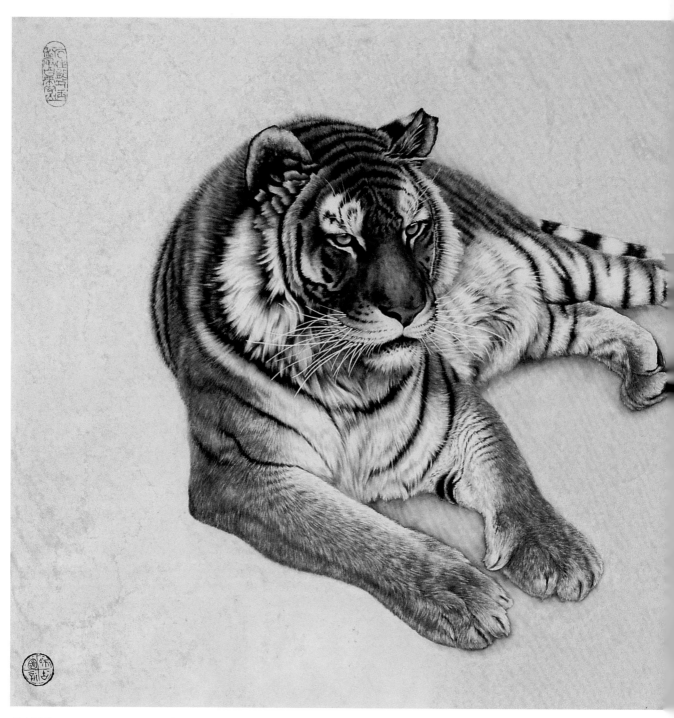

俟偊图　68cm×136cm　2001 年

谿圖

夜卧斷壁旁　晨吼碧波
塘凜凜見神藏　天賜獸中
王　辛巳歲浦月玉寒畫虎
同年荷月　大中補名并記

又白雲向
敢氣生
風泣處
十行
欲知其
風者
且看
卧憩
頃

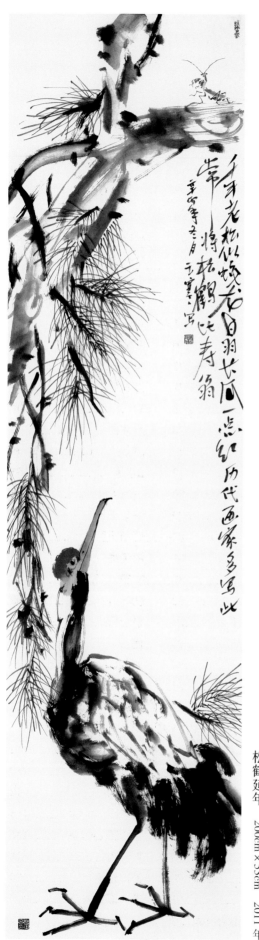

松鹤延年　200cm×53cm　2011年

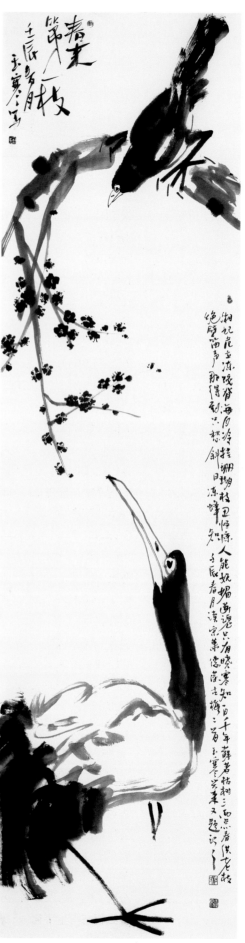

春来第一枝　200cm×53cm　2012年

120

目　录

图书在版编目（CIP）数据

玉寒画集 / 杜玉寒绘 . —北京：人民美术出版社，
2012.7
ISBN 978-7-102-06049-1

Ⅰ . ①玉… Ⅱ . ①杜… Ⅲ . ①中国画—作品集—中
国—现代 Ⅳ . ①J222.7

中国版本图书馆CIP数据核字（2012）第136905号

玉寒画集

编辑出版　**人民美术出版社**
（100735 北京北总布胡同32号）
http://www.renmei.com.cn
发行部：(010)65252847
(010)65256181
邮购部：(010)65229381
责任编辑：陈　林
责任校对：马晓婷
责任印制：文燕军
制版印刷：北京图文天地制版印刷有限公司
经　　销：人民美术出版社发行部
开　本：889毫米×1194毫米　1/16　印张：8
印　次：2012年7月第1版
印　数：0001-1000册
I S B N　978-7-102-06049-1
定　价：188.00元